U0031406

東京藝大美術館館長教你 一窺東洋美學堂奧的基礎入門

日本美術鑑賞術

秋元雄史（Yuji Akimoto）——著

羅淑慧——譯

第一章

知識分子熱烈追捧，日本美術的醍醐味 031

第三章

從日本美術史的演進培育知性涵養

——從桃山時代到明治以降 149

推薦序

美的傳承——他鄉之石

實踐大學創意產業博士班教授／陸蓉之

秋元雄史館長將日本美術史上著名的藝術作品，以「一張圖兩步驟」的敘事手法，解讀了**日本美術史發生的時間背景與作品事實的兩條平行脈絡**，編織成一個涵蓋了兩千年悠久文化日本觀點的文字織錦藝術作品。

自從十八世紀以來，西方文明席捲了全球的上層知識結構，藝術史基本上是以西方中心思維所書寫，掌握了二十世紀現代藝術的濫觴與發展的話語權。今天大多數的亞洲當代藝術策展人、藝術家、藝術史學者、藝術收藏家或單純的藝術愛好者等，對西方的藝術史大多能夠如數家珍，但普遍對自身的文化和歷史所知有限。這本書的出現，彌足珍貴。

許多人對日本藝術的認知，往往存在了偏見，過度強調了古代中國唐宋的影

響，或者近代歐洲印象畫派的影響，這種概略化的簡單解讀，恰恰忽略了在歷史進程中無數的細節與機遇，對每一民族的文化發展而言，都是極其關鍵與重要的。

《東京藝大美術館長教你日本美術鑑賞術》，這樣一本深入淺出的導引讀物，可以說是乾旱沙漠裡突然降下的甘霖。

以十二世紀的《源氏物語繪卷》為例，與其同時的英國也有一本泥金裝飾的手抄本《聖奧爾本詩篇》（The St. Albans Psalter）是英國中世紀羅馬式風格手抄書的代表作之一，印證了秋元雄史館長分析當時歐洲宗教繪畫與日本繪畫表現手法之間的巨大差異。而於此同時，中國南宋的《清明上河圖》的寫景構圖，和墨線為主的筆法，也與《源氏物語繪卷》的鳥瞰式構圖、金碧輝煌色彩的裝飾趣味，兩者相去甚遠。引領讀者從自己所熟悉的美學認知經驗裡，對不同地域與文化的同時代審美愛好進行兩相比較，是秋元雄史館長最能夠引人入勝的一貫手筆。

被視為日本漫畫鼻祖的《鳥獸人物戲畫》，也是十二世紀的作品，但是與《源氏物語繪卷》的豪華精緻截然不同，看來像是民間的遊戲之作，白描的筆法應該是源自於中國唐代的人物畫。這兩件日本國寶級的互制，早在八百餘年前就已經奠定

了日後日本美學的發展取向。《源氏物語繪卷》從構圖、色彩、細節都展現了日本宮廷文化美學中一絲不苟的嚴謹，和高度裝飾性的唯美主義；《鳥獸人物戲畫》豐富而充滿寓意又帶有幽默感的敘事手法，假借動物的形體，寄身在相當寫實的民間生活場景裡，表現了日本平民百姓的民族性，**在看來尋常無奇的外表下，內在卻隱匿了巨大而狂野的想像力。**

秋元雄史館長在書中提到日本首創的「視點移動」，確實在西洋美術中未見，但在中國藝術史學者傅申教授的「書畫船」研究下，他認為中國手卷特有伸展開來的「平移視點」，是因為中國文人藝術家在書畫船上創作所致，和日本手卷繪畫的視點移動，有異曲同工之妙，各位不妨繼續深入研究考證。

《源氏物語繪卷》、《鳥獸人物戲畫》、《伴大納言繪詞》和《信貴山緣起繪卷》同為日本國寶級的四大繪卷，這些日本原創的日本畫風，早在平安時代就奠定了今天日本在動漫、遊戲、生活情趣方面創造的原動力，而引領了全球。鎌倉時代的《地獄草紙》一類對鬼神充滿想像力的繪畫盛行，一方面是當時對佛教衰微所引起的末法思想所影響，加上天災人禍更是驚覺人世的無常，而無常即日常的生死輪迴

宗教觀，日後發展成民間對於鬼怪（妖怪）文化的著迷，是其他民族所少見的，形成了**日本獨有的次文化氾濫的沃土。**

宗教繪畫，在日本繪畫中占有很高的比例，而中國獨尊文人繪畫的一脈（除了佛像），較少以鬼神為創作題材。秋元雄史館長對於日本歷代的宗教繪畫，不論是時代背景或畫風皆有詳盡的解說，有助於讀者理解宗教繪畫對於日本畫風形成的影響與過程。

有關東方偉大藝術家的記述，比起西方美術史而言，至今都還是遠遠不足的。

《東京藝大美術館長教你日本美術鑑賞術》最精彩之處，就是作者對於每一個時代具有代表性的重要藝術家生平，有比較詳盡的介紹。例如：鎌倉時代（和梵谷一樣）割掉耳朵的明惠上人；室町幕府禪僧如拙的《瓢鮎圖》，象徵幕府與畫僧聯手，進入水墨畫全盛期；之後出現了雪舟等楊，雄踞畫壇四百年的「狩野派」畫師們皆尊崇雪舟為師承，以身為雪舟傳人而自豪，將雪舟神格化為畫聖；日本戰國時代的畫僧雪村周繼，則是日本美術史上首位倡導以個人主義思維創作的水墨畫家。

桃山時代的狩野永德留下《唐獅子圖屏風》那樣的大作，卻是英年早逝的悲慘

天才;「長谷川派」的創始人長谷川等伯,五十四歲時的喪子之痛讓他繪製了《松林圖屏風》那樣的傳世之作;工匠或商人系譜的自由畫師所組成擅長典雅裝飾畫風的「琳派」,例如尾形光琳的《紅白梅圖屏風》,他和弟弟尾形乾山同是畫師也是引領新時代風尚的設計師,是跨界藝術的鼻祖。

江戶中期的伊藤若冲創下直接對著物件寫生的《動植綵繪》系列;同時代的圓山應舉也以寫生的方式表現出一種「萌」的情態,自成「圓山派」;日本文人畫的「南畫」大師浦上玉堂的《凍雲篩雪圖》為諾貝爾文學獎得主川端康成所收藏;葛飾北齋是真正名揚國際的日本藝術家,他曾完整彙整個人的繪畫技法結集《北齋漫畫》,以畫本形式發行此素描畫冊,而北齋的《富嶽三十六景》系列作品,在日本家喻戶曉的程度,直可以媲美義大利文藝復興巨匠達文西的《蒙娜麗莎》。

明治時期才誕生與西洋畫對比的「日本畫」的名稱與概念,橫山大觀捨棄傳統日本畫的描線,改走表現色彩、光線和空間之間互動關係的「朦朧體」的全新「日本畫」路線,被譽為日本的國民畫家;至於「前無古人,後無來者」的天才女畫家上村松園,坎坷的一生,最終成為日本歷史上第一位獲頒文化勳章的女畫家。

秋元雄史館長以他生動的口語化文筆，把漫長的歷史、錯綜複雜的派系糾纏，一路娓娓道來，增添了許多閱讀的樂趣。**這是我讀過最吸引人閱讀的日本美術入門之作，一路看下去，都停不下來！**此外，秋元雄史館長特別強調日本美術非常重視「傳承」，這點和西方往往以革命的手段，推翻歷史的態度截然不同。所以，他對書中每一位創作者之間的師承關係，不論是血緣還是師徒，都多有著墨，在他筆下所顯示的代代承繼就是日本精神，例如從室町傳承至明治時代的狩野派，已超過四百年的歷史，日本人能夠以這樣的日本精神為榮，不但是東西美術之間的最大差別，也是值得我們身為五千年文化的傳承人所借鑑與省思的他鄉之石。

（本文作者陸蓉之，現任實踐大學創意產業博士班教授。出生於臺灣的上海文人家庭，幼年即被譽為天才兒童，十七歲時所繪《橫貫公路》長卷為臺北故宮收藏。一九七一年赴比利時就讀布魯塞爾皇家藝術學院，一九七三年赴美獲得藝術學士與碩士。一九七○年代中期起為中文藝術雜誌、報紙撰寫藝術評述文章，中文「策展人」〔curator〕一詞，即由她翻譯而來，是華人當代藝術圈內第一位女性策展人。主要著作有《後現代的藝術現象》、《當代美術透視》、《「破」後現代藝術》等。現為紀錄片電影製片人、導演。）

透過知性涵養，成為世界級人才

這回有機會在臺灣出版個人的兩本拙作，深感榮幸。

許多臺灣民眾都有留學歐美或日本的經驗，擁有遼闊的國際觀，對世界的動向也十分敏感。藝術是跨越語言和歷史的世界共通語言之一，我衷心期盼，這兩本書能夠加深大家對藝術的知性涵養、對藝術產生興趣、使藝術成為不同文化背景人們的共同話題。

瀨戶內國際藝術祭（Setouchi Triennale）是日本瀨戶內海地區的熱門話題，而瀨戶內藝術祭的起點，便是我參予創設的一系列直島藝術景點企畫。時至今日，瀨戶內藝術祭因許多來自國外的自由行旅客而熱鬧非凡，同時也被美國的《新聞週刊》（Newsweek）選為世界最值得一遊的百大景點之一。由此可見，海外人士對藝術的關注程度，可說是遠勝於日本吧。

近年來，日本因為藝術教養風潮的關係，市面上出現了許多通俗美學養成書，我也藉著這個機會出版了相關書籍。但是，從書籍學習與實際接觸美術作品終究是如隔天壤。

從事商業活動的人，除了必須具備未來性、邏輯性的思考能力外，在工作上也必須更加靈活地運用感性。**單靠邏輯無法了解他人感受，最重要的是要有一顆親近他人的心**。由此看來，人們企圖了解他人的方式，就和面對藝術時的態度是極為相近的。光是想像藝術家的心情、想像作品裡的人物或風景，就能與藝術面對面，達到精神的無我境界，這樣的過程相當有意義。因此，**千萬不要止步於書籍介紹，請務必親身接觸真實的作品**。不論科技再怎麼進步，還是遠遠比不上親眼見到真品時的那份感動。

我與臺灣的藝術交流

我和臺灣的關係一直十分深厚。

我第一次造訪臺灣時是九〇年代。當時正好是臺灣的現代藝術剛邁入國際化的時候，我偶然和臺灣的美術館長與策展人有共事機會。不光是在臺灣國內，我們還一同參與了有「美術奧林匹克」之稱的威尼斯雙年展（La Biemnale di Venezia）等國際性舞臺。

在我擔任金澤 21 世紀美術館長時期，也有許多美好的回憶。例如在金澤舉辦介紹臺灣現代工藝作家的展覽會，或是反過來，到臺灣舉辦介紹現代工藝的交流活動等。另外，我目前任職的東京藝術大學與國立臺北教育大學之間，也曾為留日的臺灣畫家舉辦展覽會。就像這樣，我透過各種事業，與美術相關人士所建立的友好關係，至今已經長達二十年以上。

這些業界朋友從當時便已十分活躍，而在累積了更多資歷之後，他們現在已經是各所美術大學的教授或美術館長。另外，我本身也以國立臺南藝術大學榮譽教授的身分，持續投入臺灣的美術教育。只要有機會拜訪臺灣，我同時也會在美術館等場合進行演講。

對我來說，臺灣是一塊特別的土地，因為那裡住了我許多朋友，是個令我感覺

熟悉的所在；此外，在私人生活方面，臺灣朋友也給了我不少幫助。這次，《東京藝大美術館長教你西洋美術鑑賞術》和《東京藝大美術館長教你日本美術鑑賞術》能在臺灣出版，並被更多讀者看見，我真的相當開心。

衷心期盼各位能以這兩本書為契機，培養更完備的知性涵養及美學素養，成為活躍於全世界的專業人才。

前言

讀懂日本美術，改變觀看世界的方式

大家是否聽過「日本主義」[1]（Japonisme）呢？

一八五五年，第一屆巴黎世界博覽會（Paris Exposition）上，展出了以浮世繪為首的眾多日本美術作品，在全歐洲掀起一股日本熱，並對莫內（Oscar-Claude Monet）和梵谷（Vincent van Gogh）等印象派（Impressionnisme）創作者帶來極大的影響，更在這之後，形成西洋美術史上的眾多革命之一。

日本主義不光是盛行於十九世紀，直到現代，國外仍相繼舉辦各種大型日本美術展。例如，二〇一八～二〇一九年之間，法國巴黎便舉辦了一場名為「日本主義

1 日本主義一詞源自法語，係指十九世紀中葉在歐洲（主要為英國和法國等文化領導國家）掀起的一股和風熱潮，盛行了約三十年之久，旨在崇拜日本美術中特殊的審美觀與表現手法。

二〇一八：交響之魂」的系列活動（以下簡稱「日本主義二〇一八」）。

「日本主義二〇一八」介紹了各種，曾為十九世紀後半西洋美術帶來重大影響的複合型日本文化藝術活動。不光是浮世繪等日本美術，還包括了歌舞伎、能劇與狂言等傳統戲劇、動畫與漫畫等現代文化，以及飲食、祭典、禪道、武道、茶道、花道（華道）等多元且豐富的日本面貌。

我本身也以策展人的身分，於這場活動中介紹了重新定義「書法」概念，作品堪稱前衛藝術的書法家井上有一（一九一六～一九八五年）。

與西洋美術角度相當的高度評論

在「日本主義二〇一八」的各項展出中，特別引起大眾關注的是「以若冲《動植綵繪》為中心」的展覽，這是江戶畫師伊藤若冲（見第一七八頁）的作品首次在歐洲被大規模地介紹。

若冲的花鳥圖以細膩的筆觸和豐富色彩描繪而成，開展不久後便引起熱烈討

論。短短一個月的展期，就創下了約七萬五千人的參觀人數；甚至在展期的最後一天，現場仍大排長龍，可說是盛況空前。

就連法國最具代表性的《世界報》（Le Monde）也評論：「淬鍊的細膩筆觸、協調的配色、優雅的構圖。」針對若冲的用筆、色彩、結構，這三種繪畫製作上最重要的元素，給予極高的讚賞。另外，法國最具規模的媒體情報誌《電視全覽》（Télérama），則誇讚其作品「令人回味無窮」。值得注意的是，這些媒體對於若冲作品的評價角度，都與西洋美術相當，而非僅止於「充滿異國風情」上頭。

不光是伊藤若冲，同時期於巴黎市立賽努奇亞洲博物館（Musée Cernuschi）舉辦的「京都之寶　琳派三百年的創造」展覽，便集結了俵屋宗達（一五七〇～一六四三年）、本阿彌光悅（一五五八～一六三七年）、尾形光琳（見第一七〇頁）等，稱為「琳派」的系列作品，該展出也獲得了極大迴響。

當時我也曾親自前往「日本主義二〇一八」的活動會場好幾次，看到人們在各種展覽會前排隊等待入場的情景，讓我不得不再次意識到法國人對日本美術的高度興趣。

這股日本熱潮不光是在法國延燒。在二〇一七～二〇一八年期間，以文藝復興發源地而聞名的義大利佛羅倫斯，便在烏菲茲美術館（Galleria degli Uffizi）舉辦「花鳥風月 屏風與隔扇上的日本自然」展覽，展出室町、桃山、江戶時代的山水畫屏風和花鳥畫屏風，充分呈現了日本的自然景觀，十分受到喜愛。

此外，位於俄羅斯莫斯科的國立普希金博物館（Pushkin Museum），也舉辦了「江戶繪畫名品展」，介紹了以尾形光琳《風神雷神圖屏風》、葛飾北齋《冨嶽三十六景 神奈川沖浪裏》（見第一九八頁）為首，包括圓山應舉（見第一八五頁）、渡邊華山（一七九三～一八四一年）等人的名作，共計約一百三十件的屏風、版畫、繪卷、掛軸等作品，締造了兩個月內參觀人次總計超過十二萬人的佳績。

《風神雷神圖屏風》

喬・普賴斯、彼得・杜拉克⋯⋯都深愛日本美術

另一方面，也有國外的知識分子持續發掘日本之美。例如，美國知名的收藏家喬・普賴斯（Joe D. Price），自從接觸了伊藤若冲的《葡萄圖》之後，就深深迷戀上江戶美術的魅力。他甚至還把若冲的《鳥獸花木圖屏風》掃描成電子檔案，並經特術印刷，將之複製在自家浴室牆壁上，可見其熱情程度。

而全世界對於日本之美的關注，不光只來自美術界。以「現代管理學之父」的稱號聞名於世的奧地利經營學家彼得・杜拉克（Peter Ferdinand Drucker），也是迷戀日本美術的知名人物之一。比起華麗且個性獨具的江戶美術，他更驚豔於室町之後的山水畫。杜拉克即便也有江戶時代的收藏品，但室町之後流行的文人畫（由非專業畫家的知識分子繪製的水墨畫，見第一九五頁），仍占了他收藏的三分之一。

《葡萄圖》

《鳥獸花木圖屏風》

綜合以上所述，早從十九世紀中期起，日本美術在國際上的評價一直都是人們關注的焦點，並不是到了現代才突然急劇上升。

那麼，日本美術到底是什麼？

至於日本國內，近年來也經常聽到「日本美術風潮」（Japanese Art Boom）這種說法。二〇一六年，位於上野公園內的東京都美術館舉辦了「誕生三百年紀念 若冲展」，短短一個月便吸引了四百四十六千名的參觀人潮，幾乎可說是新的社會現象。各類特別企畫展的繁榮景象，便是人們對日本美術深感興趣且樂此不疲的最佳證明。

或許我們可以把日本國內的日本美術風潮，稱之為「江戶時代的美術風潮」，其獨特的個性和豐富的色彩，是容易被大眾理解且喜愛的重要原因。

話雖如此，當有人詢問：**「那麼，到底什麼才是日本美術？」又有多少人能夠清楚且簡潔地回答呢？**今後全球化的腳步將會越來越快，在這樣的趨勢潮流中，我

們需要的不光只是語言能力，更重要的是，能夠了解自身國家的文化，並達到侃侃而談的程度。否則，儘管你擁有清晰的個人價值觀，但如果對自己的文化背景過於生疏，就可能在全球化的競爭過程中迷失自我。

若要與世界競爭，在發揮個人的商業技能之前，你必須先懂得如何回答：「自己究竟是誰？」那些成就非凡的人士，之所以能成功地克服國際之間的波瀾，就是因為他們確立了「自己有何用處」、「自我存在的意義」。於此同時，自國的美術和文化素養，就紮根在個人的內心深處。

相較於此，即便你說得一口流利的英語，如果談話內容空洞、缺乏內涵，對方也不會把你放在眼裡。假設你問法國人：「對於《蒙娜麗莎》（Mona Lisa）的魅力，你有什麼看法？」這個時候，身為商業菁英，絕對可以說出個人看法或答案；就算再怎麼不熟悉，這些成功人士也總是能以自己的方式提出一番見解。

那麼，如果把立場顛倒過來，又會是如何呢？當外國人問你：「對於葛飾北齋的版畫魅力，你有什麼看法？」你能夠馬上回答嗎？

北齋在國外的名氣，絕對超乎大家想像。若你只能支支吾吾地講出一些半吊子

的答案，對方一定會立刻將你視為毫無涵養之人並予以輕視。如此一來，彼此就很難建構出對等關係，後續也很難有合作機會。

實際上，在全球菁英齊聚的場合，主辦國多半會在聚會之前，安排與會貴賓前往自己國家的「文化景點」參觀。我也經常因緣際會，陪同日本的高階主管共同列席類似的場合。主辦國的人會在賓客面前談論自己國家引以為傲的名畫或名作，在這之後，便會拋出下列問題：「那麼，日本的情況又是如何呢？」

我就曾親眼目睹日本的高階主管當場愣住，只能給出曖昧模糊的答案。其實，只要充分了解自己國家的文化，就能產生個人風格、對事物獨到的看法，甚至贏得其他國家的尊重，實在是相當划算的投資。

「一張圖兩步驟」，輕鬆體會日本美術的趣味與精妙

如同前文提過的，從過去到現在，全世界從未停止對日本美術的關注。為了培養基礎的鑑賞知識，本書嚴選了許多初學者應該知道的創作者與經典作品。在第

二～三章裡，我更獨立介紹了十八幅名作，讓大家透過「一張圖兩步驟」的脈絡，輕鬆體會日本美術的趣味性與精妙之處。

◎步驟一／從作品表現鑑賞：看懂繪圖技巧、色彩與主題等。

◎步驟二／從歷史背景鑑賞：理解創作當時的社會與思想背景等。

讀完這本書之後，你必定能回答「何謂日本美術」這樣的本質問題，此外，對於日本美術的演變與進化，以及為何全世界會如此關注此時期的這件作品，也能有概略的了解。在第四章裡，我也會以「館長陪讀」、「館長帶逛」的統整方式，進一步解說日本美術鑑賞的基礎入門。期待透過本書，能讓過去對日本美術不是那麼熟悉的人也樂在其中。

越是了解日本美術，就越能真確地感受何謂美學，進而影響你個人眼中的世界、如何參與現實生活、與他人產生互動，最後更會擴及至一切的思想、看法和感受。你一定會發現，**過去那些日常生活中被視為理所當然的事物，其實全都源自於**

眾人內心所承襲下來的感性。

漫畫、動畫、遊戲、流行文化等日式藝術感受，正是現代人所追求的普世價值。還請各位確實學習如何鑑賞日本美術，**使獨有的審美觀覺醒**。正因為時代不斷在改變，所以請試著重新思考身在全球化的時代，究竟該擁有何種態度。如此一來，大家便能藉由這些全新（或說重新喚醒）的體驗，改變觀看世界的方式。

第一章

知識分子熱烈追捧，
日本美術的醍醐味

日本美術其實比西洋美術還好懂？

在進入各個時代與畫作主題之前，首先，本章將以概論的方式，帶領大家簡單回顧日本美術的發展歷史。過去因為不了解日本美術變遷，而對其有所抗拒的人，只要稍加了解這中間的發展脈絡，就等於是朝著知性涵養邁進了一大步。

然而，本節的標題可能出乎大家意料，為何日本美術其實比西洋美術還好懂？

以下將針對日本美術的各種特性分項說明。

沒人知道「有誰」畫了「哪件作品」

有人主張，「日本美術比西洋美術更難懂」；也有人認為，「日本美術的某些門檻確實比較高」。

不知道正在閱讀本書的各位是否也認為，某些日本美術創作「十分難以親近」

呢？的確，若與日本美術作品比較，西洋美術大部分的創作，尤其是那些被稱為「名作」的作品，大多都散發著與眾不同的性格，教人看了一眼便難以忘懷，並留下深刻的印象。

相較於此，在某些不熟悉日本美術的人的眼裡，這些歷來的作品都是毫無個性且平淡無奇之作。自然也不會有人記得「有誰」畫了「哪件作品」。

「一般人很難理解日本美術的箇中奧妙，不論看了多少作品，感覺都像是同一件。」我身為專職藝術推廣者，每次聽到這樣的評論，都覺得挺難過的。

實際上，這樣的論點其實只對了一半。

以活躍於京都的伊藤若冲為首，包括曾我蕭白（一七三○～一七八一年）、長澤蘆雪（一七五四～一七九九年）、歌川國芳（一七九八～一八六一年）等江戶時代的創作者，都以極富個性且易於理解的作品廣受歡迎，因此並非所有的日本美術都是毫無特色、平淡無奇之作。

日本美術的核心是「繼承」

各位若要從創作者本身的個性解讀其作品，有個在鑑賞之前必須確實掌握的大前提：**日本美術的核心，其實是「繼承」**。

在本書前作《東京藝大美術館長教你西洋美術鑑賞術》裡，我曾提過，**西洋美術的核心是「革命」**。這是因為西洋美術都是靠著「破壞既有的藝術，不斷衍生出全新的價值」而持續前進。

例如，當哥德式（Gothic）抬頭，走在前頭的羅曼式（Romanesque）就會消失；而文藝復興（Renaissance）興起後，哥德式便會逐漸消聲匿跡。

相較於此，**日本美術則非常注重傳統，長久以來的創作關鍵，都在於「如何承襲技術和思想」**。以室町時代的狩野正信（一四三四～一五三〇年）為起點，直至明治時期（一八一八～一九一二年）仍持續承襲前人技法、傳承超過四百年之久的「狩野派」，便是日本美術「繼承精神」的典範。

由於後世創作者都是以臨摹「粉本」2 的方式學習繪畫，所以大家的作品難免

看起來雷同。這中間除了狩野永德（一五四三～一五九〇年）等人，這些狩野派的中興之祖（在繼承技法之外，更在創作中發揮了傑出的個性）之外，江戶時代許多狩野派畫家的畫作，不論哪一幅真的都很相像，換作是普通人應該都無法立刻分辨差異何在。

而這種繼承的傳統，並不僅止於單一流派內部。

就像平安末期之後的「大和繪」延續至明治時期那樣，日本美術的傳統就像綿延不絕的長河，川流不息地奔騰至現代。**在這股未曾間斷的潮流灌注下，日本美術便很難出現像西洋美術那般劇烈的變化。**

這或許也是導致日本美術乍看似乎「怎麼看都差不多，毫無個性可言」的主要原因之一。

但這也正是日本美術的優點，**既然沒有太過新穎的變革，大家便好好守護這些**

2　粉本意指東洋畫的底稿。古代都是用胡粉繪製底稿，因而命名為粉本。胡粉是東洋畫特有的顏料，最早從西域傳入，因而被稱為胡粉，之後則是指牡蠣殼磨成的粉末。

前人們所留下的傳統。就連現代日本各式各樣的次文化（subculture）中，同樣也潛藏著唯有日本美術才有的遺傳因子。

繼承之餘，更在外來文化影響下持續進化

儘管本身重視繼承，但外來文化的影響仍使日本美術產生了多樣的變化，這也是導致日本美術難以理解的原因之一。

從古至今，日本不斷受到來自中國、朝鮮半島和西方等外來文化的影響，在各個時代裡孕生出各式各樣的美術作品。

從地理位置來看，日本離絲綢之路的終點中國相當近，因此，流傳至日本的便是融合了各種文化特色的複雜藝術。

例如，日本飛鳥時代（五三八～七一〇年）的佛教美術，便混雜了希臘、東方和印度等各國的文化。而源自於中國、朝鮮半島的各種習俗與生活習慣、審美標準等，更成了日本美術中的典型範例。

另外，就像大家所知道的，日本並非只是單純地接納外來的事物，然後照本宣科地複製而已。自繩文時代（約西元前一萬六千年前，又稱繩紋時代）以來，日本人所培育的纖細感性和審美觀，已逐漸讓這些**外來文化轉變成日本自成一格的獨特風格**；而在形成獨特風格之後，又會積極地採納更多全新的外來文化，並在這樣反覆操作的過程中，建構出日本獨有的品味與風範。

如果要打個比方，這就像是揉麵糰時不斷重覆發酵、熟成似的。

若真要細細分辨其中**外來文化的影響程度有多少？哪些部分是日本獨有的感性成分？其錯綜複雜的程度，恐怕就連專家都難以分解。**

這樣的歷史背景，同樣也是導致一般人很難理解日本美術的原因。

話雖如此，只要掌握日本美術史的大致脈絡，就能了解傳入各個時代的外來文化，究竟是如何刺激日本美術，使之更加活躍；並在防止墨守成規、一成不變的同時，能在意想不到之處進一步進化。

日本美術比西洋美術更淺顯易懂？

就個人觀點而言，我認為「日本美術遠比西洋美術來得更容易理解」。除了身為日本人的優勢之外，日本文化至今已成了全球化的重要元素之一，即使鑑賞者不是日本人，大抵也不會對畫作內容感到太陌生。

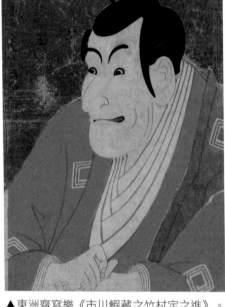

▲東洲齋寫樂《市川鰕藏之竹村定之進》。

例如，看到《鳥獸人物戲畫》（見第八十六頁）中，青蛙和兔子嬉鬧打鬥的畫面，大家便能馬上聯想到日本舉世聞名的國粹「相撲」；看到東洲齋寫樂創作的浮世繪時，則能馬上理解圖畫所描繪

的是當時知名的歌舞伎演員。

相較於此，西洋美術當中則有許多作品（尤其是宗教繪畫），都**必須具備基督教等相關知識，才能充分理解**。換句話說，對於非基督徒而言，日本美術的題材也許是比部分西洋美術更平易近人的。

不光是描繪的主題容易理解，若從創作背景來看，日本美術亦占了一定的優勢。一般人對於日本戰國時代（約一四六七～一六一五年）的歷史，大多具有一定的認知。例如，狩野永德的屏風繪《唐獅子圖屏風》（見第一五二頁），是桃山時代所描繪的作品；只要認知到這一點，鑑賞者就能馬上進入「織田信長與豐臣秀吉兩位名將，於當時積極爭奪霸權、戰事不斷」的歷史氛圍。

坦白說，只要具備國中程度的日本歷史知識，便足以提高對日本美術的理解程度。然而，很多人並無這樣的自覺。

總而言之，只要願意稍加留意、花點心思理解，就能以這些「一般人既有的日本文化認知」為基礎，輕易讀懂日本美術。或許是因為太過理所當然，大家很難馬上察覺到這一點點的差異，但那份與生俱來的感性確實存在於血液當中。

例如，日本人熱愛的秋天鈴蟲鳴叫。自古以來，早從平安時代開始，欣賞籠裡的蟲鳴叫聲，便是貴族之間盛行的風流雅趣。然而，據東京醫科齒科大學的名譽教授角田忠信表示，除了少部分的日本人和玻里尼西亞人之外，對世界上大部分人來說，秋季的蟲鳴叫聽在他們耳裡，就只是雜音而已。

一旦各位稍微靜下心來，將心境切換至「鑑賞模式」，看到本書介紹的長谷川等伯《松林圖屏風》時（見第一六一頁），就算未能具備詳細的背景知識，一定仍能隱約感受到畫中的寂靜與神祕之美。

儘管我曾在前作中提到「鑑賞藝術作品，光有感性還不夠」，但**面對日本美術的作品，則需要投入較多的感性**，讓自己縱情徜徉於藝術的懷抱中。當然，「感性之外」的鑑賞仍然十分重要。該作品完成於日本美術史的哪個階段？有著什麼樣的時代背景？若能理解這些感性以外的條件，就能更充分地感受藝術之樂。

此外，**最重要的仍是鑑賞更多好作品**。如此一來，各位承襲自老祖宗的日式審美觀，便會在體內慢慢覺醒。不光是鑑賞日本美術創作而已，就連日常所見的花草、鳥兒、甚至堆積在松枝上的白雪等景色，全都蘊藏著日本之美。期望大家能充分發揮感性，重新察覺這些細微之處。

為什麼大家都覺得日本美術很深奧？

延續前一節的話題，由於一般人對於日本美術的印象，大多是毫無個性、平板無奇，因此創作者大多知名度不高，連帶的也鮮少有舉世聞名的世界名作。

相較於此，西洋美術的畫家則又是另一番光景。大家不妨試著列出你所認識的西洋美術畫家的大名。莫內、梵谷、畢卡索（Pablo Ruiz Picasso）、蒙克（Edvard Munch）、維梅爾（Johannes Vermeer）、雷諾瓦（Pierre-Auguste Renoir）、達文西（Leonardo da Vinci）、林布蘭（Rembrandt van Rijn）、塞尚（Paul Cézanne）、達利（Salvador Dali）……就算不是非常了解各個畫家的事蹟，至少還是可以想得出一些名字吧？

那麼，大家認識哪些日本美術的畫師呢？

葛飾北齋、東洲齋寫樂、伊藤若冲、雪舟（見第一三三頁）……。或許部分對於日本美術略有研究的人，可以馬上聯想到這幾位名家，但和西洋美術的畫家相

比，數量上仍有相當大的落差。應該很多人都有這樣的感覺吧？

此外，聽到土佐光起（一六一七～一六九一年，其名作為《櫻楓短冊圖》，見第四十四～四十五頁）、月岡芳年（一八三九～一八九二年）、竹內栖鳳（一八六四～一九四二年）、谷文晁（一七六三～一八四一年）這些大師的名字時，你的腦中是否能馬上浮現出他們的作品呢？

儘管有些日本美術底子的讀者，馬上就能答出「這位大師就是畫出那件作品的人」，但大部分的人應該還是毫無概念吧？

有鑑於此，本節將依照日本美術不同於西洋美術的三大特徵逐一介紹。

不同於西洋美術的三大特徵

基本上，日本美術與西洋美術有三大不同之處，因而容易給人深奧難懂的印象，包括：鮮少使用遠近法、多以大自然為主題、顏料和素材特殊。以下說明。

① 鮮少使用遠近法

一八七八年，來自於美國，深愛日本美術的藝術史學家歐內斯特・費諾羅薩（Ernest Francisco Fenollosa）曾表示，**「不追求寫實技巧」**是日本美術的特徵之一。

什麼是寫實？對此，各方的解釋不一，而費諾羅薩所指的寫實，是西洋美術在文藝復興之後，利用一點透視圖法[3] 或物體的陰影，以三次元的立體表現，把雙眼可見的事物重現於二次元。

相較於此，日本美術中的許多作品鮮少使用這類技法。也有人認為，「日本繪畫並未採用以科學為觀點的遠近法，因此水準遠不如西洋繪畫」。

這是當然的，因為藝術和科學本來就不一樣。就我個人的觀點，倒不如說，一點透視圖法之類的遠近技巧，**帶有必須將視線設定成單點的限制，反而剝奪了畫家**

3 指所有深度方向的線條全都往某一點（消失點）延伸，呈放射狀態，可於二次元平面上表現遠近、高低、寬窄等空間關係，力求畫面逼真的技法。據說此繪畫技法出現於十五世紀文藝復興時期。

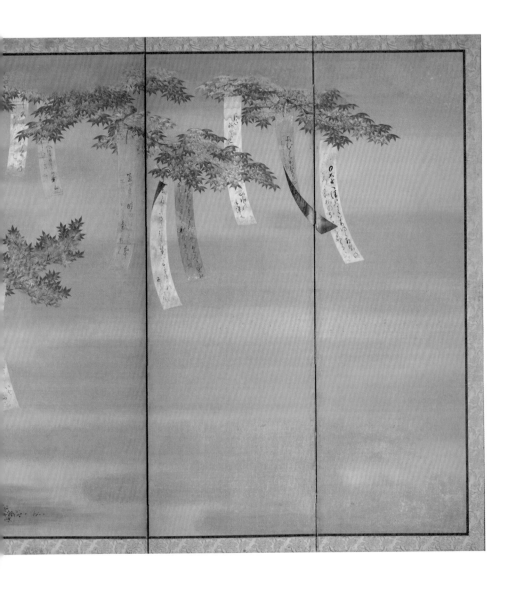

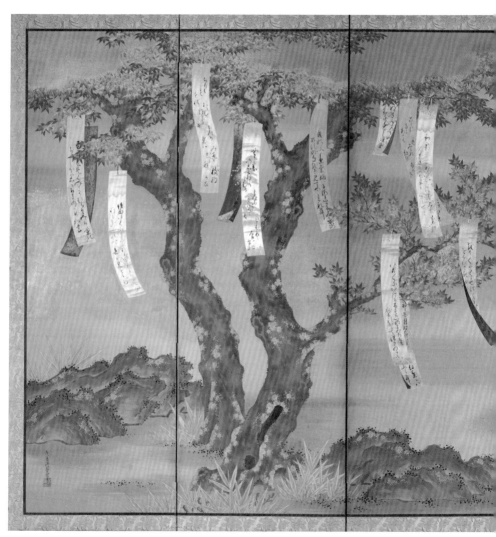

▲土佐光起《櫻楓短冊圖》。

的思想及創作自由。

再進一步探討，過去江戶時代鎖國期間（一六三三～一八五四年），德川幕府八代將軍吉宗基於振興產業（即享保改革，見第一八九頁）的觀點，從荷蘭、中國引進了各式各樣的物資，西洋美術也包含其中。在這之後，人們開始觀察實際的物品，並對其進行描繪、寫生。這種被視為**編撰博物誌（即百科全書）的科學態度，**也對日本美術帶來了重大的影響。

最早響應這種做法的畫師是圓山應舉，應舉相當熱中於實地觀察的寫生。然而，江戶時代的學術界代表上田秋成（一七三四～一八〇九年）卻諷刺地說：「在應舉的世界出現了那樣的圖畫之後，寫生這種事開始大為盛行，如此一來，京中（江戶城）的圖畫不就全都成了同一個模子了嗎？」（節錄自其著作《膽大小心錄》）。大概就是從那時開始，**追求寫實的寫生技法遭到眾人鄙棄，而以玩心的方式自由表現的繪畫手法，反而被視為首選。**

浮世繪版畫更是足以代表日本美術「平面性」的作品，在文藝復興之後的傳統西洋繪畫創作者眼中，浮世繪近乎平面的視角、美麗濃烈的色彩，皆為自由且新穎

46

的技法。或許正是因為如此，包括莫內在內等眾多畫家，才會在十九世紀中期初見浮世繪時，受到如此強烈的影響，並於後續發展出印象派。

日本美術之所以被評為「缺乏寫實性」，除了平面的視角之外，作品當中過多的「裝飾性」也是一大原因。源豐宗（一八九五～二〇〇一年）和矢代幸雄（一八九〇～一九七五年）兩位日本美術史家，就曾提出「裝飾性」是日本美術的一大特色。

所謂「裝飾性」，也可以稱之為「設計性」。

日本美術的作品大多不是直接描繪出肉眼所見的景象，而是把腦海中的畫面美化、抽象化，再以感覺舒適的構圖進行描繪。例如尾形光琳在金地[4]上頭排滿燕子花（又稱杜若），構圖極為平面的《燕子花圖屏風》（見第一七七頁）等作品，便可算是代表範例。其創作的根源，或許就在於色彩和型態的玩樂精神。

4　金地係指貼覆金箔、金粉或金泥，底色呈現金黃的基底材。

日本美術之所以比西洋美術更具裝飾性，很有可能是因為**鑑賞方法的差異**。

文藝復興之後的西洋繪畫，大多都是以「單獨一幅畫」的獨立狀態鑑賞，相較於此，日本美術則是**趨近於日用品裝飾的型態**。例如隔扇、屏風或隔板等區隔空間的家具、壁櫥上的掛軸等，各種與生活十分貼近的擺設，或是其他可在住宅內看到的物品，畫師們都能拿來作畫。

日本首次正式參加巴黎世界博覽會（一八六七年，此為巴黎第二次舉辦世界博覽會）時，也是採取相同的展示方式。據說當時曾在會場內重現茶屋風格的日式房屋，並配上三名藝伎，一邊展演日本的日常生活，一邊介紹漆器等工藝品。這段往事便足以證明，所謂日本美術，其實正是存在於日常生活中的各式「裝飾品」。儘管如此，諸如隔扇繪這類繪畫的藝術價值，也絕對不低於西洋美術常見的畫布畫或巨幅版畫。

若真要兩相比較，也許可以這樣歸納：**西洋美術把繪畫和雕刻視為反映世界的鏡子（廣義來說就是寫實）；日本美術則是把繪畫和雕刻、設計和工藝視為一連串的系列作品**，兩者之間對於美術鑑賞的差異就在這裡。

一九七四年，達文西的名作《蒙娜麗莎》到日本展出時，被送至巴黎羅浮宮作為交換展覽的，則是由狩野永德和父親狩野松榮（一五一九～一五九二年，又稱狩野直信）共同描繪的大德寺聚光院隔扇繪《四季花鳥圖》（或稱《花鳥圖》）。這或許就是羅浮宮認定隔扇繪與《蒙娜麗莎》具有「相等藝術價值」的最佳證明。

《四季花鳥圖》在金地上描繪了英姿挺拔的梅樹，與精雕細琢的鳥兒、盛開的繁花，充分表現出極致強烈的裝飾性，而這正是日本美術的一大特色。

② 多以大自然為主題

在日本美術漫長的傳承歷史當中，選擇以大自然的四季為主題的做法，也是相當重要的特徵。長久以來，西洋美術描繪的內容，自有十分嚴格的階級制度。其中最為人推崇的，是包含宗教主題在內的歷史畫；而描繪大自然的風景畫，則被視為格調最低的階層。此外，由於畫家們的贊助者多為天主教會，因此法國皇家繪畫暨

《四季花鳥圖》

雕刻學院（Académie Royale de Peinture et de Sculpture）便替畫作的地位做了排序。

最高位是包含宗教繪畫在內的**歷史畫**；其次是**肖像畫**；第三則是**風俗畫**（泛指以各種社會風情、民間習俗等日常生活為主題的繪畫），最後則是**風景畫**。

這是因為西洋的價值觀是由基督教會建構，所以價值觀的排序是**以神為首位；其下方是人；而被人類所支配的大自然則位居最下層**。在西方，以大自然作為主角的風景畫，直至十八世紀後期才獲得學院派的認同。

另一方面，日本因受到中國山水畫的影響，自古便開始描繪大自然的風景，早在十一世紀的平安時代末期，人們便以脫胎自國風文化（見第六十一頁）的「大和繪」繪製山水屏風，換句話說，日本美術中的風景畫歷史相當悠久。

日本受惠於富饒的大自然，每個季節的生活環境都有著不同的面貌與表情。而居住在大自然裡的人們，在敏銳地感受著四季的移轉變換之下，便會更加珍惜各個時節的植物、生物與自然情景。因此，眾人熟悉的大自然，自古便是日本美術和文學的重要主題（見第五十二～五十三頁《四季山水圖屏風》）。

日本之所以開始描繪風景畫，是因為受到中國山水畫的影響，但兩個國家對於

風景畫的訴求又有點不太一樣。中國的山水畫，是以企圖接近宇宙真理的迫力來描繪大自然，相較於此，日本的風景畫則傾向於**將大自然描繪為沉穩、柔和，令人熟悉的存在**。例如，在許多大和繪中，即便畫家挑選了源自於中國的繪畫題材，高山的稜線等壯闊線條，仍會被描繪得較為平緩。

從遙遠的繩文時代開始，大自然便與人類的生活融為一體。**日本人認為，神就寄宿在所有的大自然裡**。四季的自然會不斷地轉變，就像盛開的櫻花最終會凋零那樣，人們必須珍惜變幻無常的大自然，並愛護壽命有限的自己。

正因生命如同大自然一般無常、短暫，所以更應該好好珍惜——風景畫的創作者，便是抱持著這樣的心情在描繪作品。

總而言之，**西方認為萬物都是由上帝所創造，而日本人則是把自己當成大自然的一部分**，認為所有的道理都存在於大自然之中。

只要能夠確實掌握日本美術的特徵，在鑑賞伊藤若冲《動植綵繪》等描繪各種動植物姿態的作品時，就能從中感受到這些生物的靈魂與氣息，而不再僅能說出「個性獨具、風格強烈」這樣膚淺的評價。

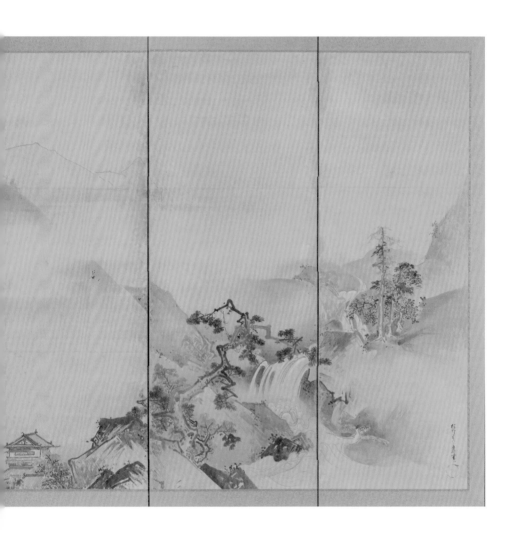

▲狩野探幽（1602 ～ 1674 年）《四季山水圖屏風》。

③ 顏料和素材特殊

在顏料方面，西洋美術和日本美術也有著極大的差異。傳統的西洋美術主要使用油畫顏料，而**日本美術則是使用「岩繪具」**。

所謂岩繪具，是用礦石磨碎製成的一種顏料，顏料本身就是寶石的一種。國際間頗具盛名的膠彩畫家千住博曾表示，**天然的岩繪具是「宇宙的天然氣息」**。因為用於岩繪具的礦物，是大約四十六億年前，由小行星相互碰撞形成的。

岩繪具在素材上有種**觸覺上的魅力**，即便只是塗上單一顏色，仍可勾勒出極具說服力的畫面。由此可知，日本美術的魅力，應該就是源自於這種岩繪具的力量。

日本美術常用的顏料除了岩繪具之外，還有將泥土或貝殼等搗碎的水干繪具（舊稱泥繪具）；或是熬煮牛皮等動物的皮骨，將從中取出的膠原蛋白或蛋白質製作成膠，後續再與其他顏料混合使用。

至於花鳥畫等需要描線的精工圖，或是水墨畫等使用的顏料，當然就是墨。所謂的墨，是先以燃燒油或松樹的方式取得煤，再用膠熬煉凝固，最後再乾燥製成。使用時必須和水混合，並用硯台搓磨成墨汁，當作色材使用。各位只要仔細觀察水

墨畫就能發現，儘管畫面上只有黑與白，仍可做出豐富且層次多樣的表現。

而在繪圖用的材料上，**日本大多以絹布、和紙、扁柏或櫸木製成的木板作為素材（即基底材）**，相當於西洋美術的畫布。絹布是最重要的日本美術素材之一，描繪在絹布上的繪畫稱為**絹繪**或是**絹本**。日本美術現存的作品多為絹本，可以此為基礎，做出各種不同的表現，例如在背面染上彩色或是貼上金箔。伊藤若冲的《動植綵繪》也是繪製在絹本上頭，就是因為如此，其畫作才會如此鮮明生動。

和紙也有不同的種類，例如薄美濃紙、楮紙、畫仙紙、雁皮紙等，因製作原料不同而各異其趣；使用的時機也會因繪畫的類型、描繪時代的流行趨勢等而變化。

鑑賞日本美術作品的時候，如果看到「絹本墨畫淡彩」的說明，就代表該創作的基底材是使用絹布，主要的顏料是墨，同時採用較淡的色彩作畫；若是「紙本著色」，則代表這是幅使用各種色彩在紙上作畫的作品。

傳統的日本繪畫不論使用絹布還是紙張，與西洋畫使用的麻布相比，厚度和強度都較低，幾乎輕薄得可讓光線穿透。創作者利用這種輕薄的特性，在繪畫上賦予各種不同技法的表現，例如讓顏料滲透暈染、或是改從圖畫的背面描繪，可說是既

豐富又多樣。簡單來說，**西方繪畫是把高濃度的不透明顏料層疊塗抹，日本繪畫則是比較接近染色的手法。**

或許大家會很意外，日本繪畫的顏料和技法，從過去到現在，這一千多年來，幾乎沒有什麼改變。都是在同樣的素材上，使用和從前相同的黏著劑、混合同樣的顏料進行描繪。

理由很簡單，因為岩繪具與絹本、和紙等十分相容，使用這些顏料繪製而成的**作品，就算經過一千年仍不會有過大的損傷，因此沒有改良的必要。**實際上，就連「以筆和顏料描繪作品」這件事，似乎也早已沒有其他花招可變。例如身為現代畫家的千住博，會用噴槍進行繪畫創作，然而，根據千住的研究，過去早在舊石器時代，原始人們就曾把顏料含在嘴裡，以類似噴槍的方式繪圖。

話雖如此，使用岩繪具、紙張或絹布進行繪畫的技法，最初其實也是從中國傳入日本，之後才遍及整個東亞。因此若是以顏料或技法定義日本繪畫，似乎亦難逃偏頗之嫌。到頭來，或許只有**表現方法（缺乏遠近感的平面視角）**與**創作主題（以描繪大自然為主）**，才可算是日本美術獨有的特徵。

越了解三大特徵，越能縮短與日本美術的距離

雖然一般人較為熟悉的，是知名度較高的西洋美術，但只要預先了解前文所列舉的三大特徵，便能一口氣縮短與日本美術之間的距離。

既然「日本美術所描繪的，並非現實生活的真實面貌」，那麼，日本的畫師們究竟都描繪了些什麼？在各個時代的作品中，有沒有如同樂曲演奏時的低音那般，**雖未浮現表面，卻持續影響著整體趨勢的共通元素？**

如果可以，還請各位試著抱持著這樣的觀點，去接觸每一件日本美術作品。在你眼中的美是什麼？世間萬物又是如何表現那樣的美？我想，這會是一趟東洋美學的探尋之旅。

但在正式踏上旅途之前，我們要先簡單介紹一下日本美術史的演進，這些知識將會化成**俯瞰旅途全貌的路線圖**；後續逐一鑑賞各項作品時，也能成為協助各位了解自身所在位置的線索。

你一定愛讀的極簡日本美術史

本書將在第二～三章逐一介紹各個時代的日本美術作品，但為了能更清楚地掌握整體脈絡，大家不妨花點時間，讀一讀我細心整理的極簡日本美術史。**不需要刻意記住微小細節，只需粗略理解整體演進的大方向即可。**

從歷史上來看，日本美術會因為外來的新文化和繪畫手法傳入而出現變化，並在日本國內逐漸孕育出各種樣式與技法。因此，掌握日本美術史的整體樣貌，有助於理解日本美術。這件作品是在哪個時代繪製的？光是了解這點，鑑賞時就能有豁然開朗的感覺。

繩文～彌生～古墳時代——日本美學的原點

過去，人們總認為日本美術史起始於佛教傳入的飛鳥時代，不過，近幾年也開

▲繩文土器《火焰》。

始出現**日本美術史起源於繩文時代**的看法。因為有專家指出，日本美學可能早在這超過一萬年的時代之內就已經奠定基礎。此番論點甚至還為二○一八年於東京國立博物館展出的「繩文之美」展覽會帶來空前的盛況。這也是全日本第一場從美術觀點鑑賞、評論繩文土器的展覽，而非既往的歷史視角。實際上，繩文時期最知名的火焰造型土器等，就如同藝術家岡本太郎（一九一一～一九九六年）讚譽的，有著極具個性的造型；更有人指出，**這些用繩子壓印出各種紋路的繩文式土器，正是日本美術裝飾性的原點。**

大約從西元前四百年（亦有西元前十世紀或前五百年的說法）開始的**彌生時代**，外來文明首次傳入日本。於此同時，從中國傳入的稻作，也使人們的生活型態轉變成農耕，同時促進了定居化。

人們定居化之後，土器的外觀也隨之改

變，過去存在於繩文式土器中的動態的態感消失了，轉為**沉穩且平面性的造型**。而後隨著**青銅器**的傳入，人們開始在銅鐸、銅鏡等祭祀用的青銅器表面描繪各式圖樣。因此有人認為，這便是**日本繪畫的起源**。

自古墳時代（二五○～七一○年）起，日本邁入**當地性和外來性混雜的渾沌時期**，熊本縣的吉普山（CHIBUSAN）古墳內，有著完全不受外來文化影響的泛靈論（Animism）繪畫；同時期位於福岡縣竹原古墳的石室內，則有描繪在牆壁上的中國故事等，兩者便是當時渾沌文化的證據所在。

飛鳥～奈良～平安時代──從佛教美術到國風文化

西元五三八年，佛教從百濟（即現在的韓國）傳入日本，在那之後的日本美術，曾有很長一段時間，都沾染了佛教美術的色彩。

在聖武天皇（七○一～七五六年）的時代，天皇為了整頓國家，舉國大興佛教寺院，佛像以坐擁權力，其璀璨耀眼的莊嚴美術也是從這個時代開始發跡。

成為佛教國家的日本，在文化方面也完整仿製來自中國隋朝、唐朝的各項禮俗。因此，在奈良～平安時代中期，日本國內打造了無數的中國式佛像，以佛教或佛法為題材的**佛畫**也十分興盛。就這樣，佛教深植於日本人的心靈，也對往後的日本美術造成無可抹滅的影響。

然而，到了九世紀末期，中國唐朝發生內亂（編按：指八七五～八八四年的黃巢之亂，破壞了唐帝國的統治根基；動亂平定後又出現了全國性的藩鎮割據，唐朝名存實亡），致使日本廢止遣唐使，進而疏遠了與中國的往來。當外來文化不再傳入，形同封閉的環境裡，日本自行衍生出了擺脫中國影響的獨創表現方法，也就是後世所謂的**國風文化、王朝文化**。

在這個時代，**過去取材自中國樣式的美術，逐漸淬鍊成日本人最喜愛的「和式」**。例如，在繪畫方面，以日本的山水和人物作為題材的「**大和繪**」，取代了截至平安初期的「唐繪」，並以隔扇或屏風的形式被裝飾在貴族的宅邸裡。後段將會介紹到的《源氏物語繪卷》（見第七十八頁）等繪卷，也是從這個時期開始興起。

這種源自國風文化的優雅風格，逐漸成為後世日本美術的基礎。

鎌倉與南北朝時代——現實主義的抬頭

進入武士階級抬頭的鎌倉時代（一一八五～一三三三年）後，人們開始雕刻起寫實且筋骨隆起的雕像（大多為佛像）。當代知名的雕佛師運慶、湛慶、快慶三個人就是代表性的人物。

由運慶指導製作，現存於奈良東大寺南大門的金剛力士像等雕像，其肩膀、胸部壯碩的肌肉隆起，皆為寫實的表現；與其說是信仰對象，不如說祂們更接近活生生的人類，使人聯想到義大利文藝復興時期的天才藝術家米開朗基羅（Michelangelo Buonarroti）的風格。

順道一提，米開朗基羅的《大衛像》（David）完成於一五〇四年；運慶則在更早的三百年前，也就是一二〇三年完成金剛力士像。此外，日本的「寫實人物畫」也是始於鎌倉時代；至於更講究的肖像畫，則留到第二章再詳述。

值得注意的是，從平安末期開始到鎌倉時代期間，日本開始大量描繪「來迎圖」（見左頁）。所謂來迎圖，是平安中期之後，因淨土信仰而興盛的佛畫，主要

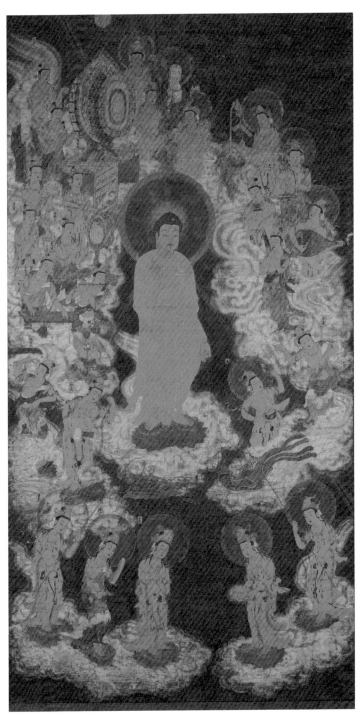

▲作者不詳《阿彌陀聖眾來迎圖》。

描繪阿彌陀如來與隨從的菩薩們降臨至人類世界，迎接亡者前往極樂淨土的場面，這是因為當時的末法思想5 已然普及的緣故。與前往西方極樂相對，這個時代同樣流行一旦輕忽信仰就會墜入地獄、帶有警世意味的「地獄繪卷」。後續將在第二章的《地獄草紙》（見第一○四頁）一節詳述。

室町時代——禪的美術與近代美術的濫觴

鎌倉時代即為南北朝時代，接著進入室町時代，來自中國的影響也變得更加強烈。早在鎌倉時代就已傳入的**禪宗**，到了室町時代，更是受到歷代將軍的強力庇護，並在第三代將軍足利義滿（一三五八～一四○八年）在位期間邁入全盛時期，所謂「禪的美術」也隨之蓬勃發展。

這個時代的創作主流是日本繪畫，而鎌倉時代開始流行的水墨畫，則以山水畫最受歡迎。

另一方面，**水墨畫在黑與白的有限色彩中，表現自我精神的特質，便是源自禪宗。**室町後期之後，在禪的美術也趨於日式化的同時，曾經流行於平安

時代中期的大和繪也隨之復興。代表這股潮流的畫家是雪舟，他在學習中國山水畫之後，於晚年完成了日本風格的水墨畫。另外，一路從室町時代持續到明治時期的狩野派，也是在此時確立了基礎。

現代人耳熟能詳的能劇、茶道、園藝和插花等藝術，幾乎也都是從這個時期開始發展。室町時代後期的美術可說是近代美術的濫觴，十分受到重視。

桃山時代——破格且豪壯華麗的藝術巔峰

一般歷史上對於安土桃山時代（通稱桃山時代）的定義，是指一五六八年織田信長進入平安京（現在的京都），直到一六〇〇年關原之戰結束後的三十年間。但

5 末法為佛教術語，屬末世論。由於人們深信釋迦牟尼圓寂兩千年（或說一千五百年）後，世間便會進入衰頹毀壞的末法時期。因此，虔誠念佛、盼望死後前往西方極樂的淨土信仰（淨土宗），便在平安時代被大力宣揚，阿彌陀如來也因此廣受膜拜，影響了東亞佛教的演變。

美術史上的桃山時代，則是指室町時代末期永祿年間（一五五八～一五七〇年），直到江戶時代初期的寬永年間（一六二四～一六四四年）。

由於豐臣秀吉晚年修築的伏見城所在地（即京都指月山）盛產桃子，本地被稱為桃山，桃山時代之稱便是源自於此。桃山時代雖然只有短短七十年，卻是日本藝術的巔峰，狩野派、長谷川派、海北派等流派最好的作品，都出現在這個時代。

就像桃山時代社會動盪不安那樣，「破格之美」可說是此時代的最大特徵。早在室町末期應仁之亂（一四六七～一四七七年）摧毀京都之後，日本便進入政治、社會、經濟分裂的戰國時代，時間長達百年以上。當織田信長與豐臣秀吉陸續登場，奠定了一統天下的基石之後，日本美術界也產生了全新的潮流。

彷彿慶祝長年的戰亂終於結束一般，各式豪壯且華麗的繪畫，以復興中的京都為中心，在全新掌權者的麾下應運而生。桃山時代各種足以彰顯武將權威的城堡被大量興建，城堡或寺院等內部的隔扇、屏風、牆壁等金箔基底材上，便繪有許多構圖雄偉的華麗繪畫。當時最出名的創作者包括狩野永德、長谷川等伯、海北友松（一五三三～一六一五年）等人。

另一方面，隨著茶道文化盛行，與桃山時代繁複豪華感恰恰相反的「侘寂」[6] 精神也隨之興起，各種以此為基礎的藝術活動亦開始蓬勃發展。

此外，葡萄牙的傳教士造訪日本、將歐洲文化帶入境內，也是在這個時期。許多繪畫和工藝品都深受這些西方文化的影響。在耶穌會的指導之下，在神學院（Seminario）學習的日本畫師所製作的《泰西王侯騎馬圖》等作品，據說便是日本人首次繪製的西洋畫。

《泰西王侯騎馬圖》

江戶時代——轉趨沉穩並呈現豐富的個性

日本進入德川幕府治理的江戶時代後，由於承繼了安土桃山時代的舊勢力，京

6　侘寂的日語讀音為 Wabi-sabi，係指以「接受短暫和不完美」為核心的日式美學。特徵包括不對稱、粗糙或不規則、簡單、經濟、低調、親密和展現自然的完整性。

都方面仍占有十分重要的地位。於此同時，隨著政治、社會的中樞逐漸轉移至江戶（現在的東京），當地亦有新的美術誕生。在這樣的時代背景下，江戶和京都（包含大阪在內的京阪地方）成為日本美術的兩大中心地。

江戶時代的繪畫已不再是權威人士的專屬品，市民階級也開始紛紛投入製作。畫風亦變得沉穩、柔和，同時，收納在畫面中的各種構圖也變得更豐富。

諸如京都的琳派、文人畫、充斥各種奇異幻想的「奇想」畫、圓山‧四条派（見第一九〇頁）的繪畫、江戶的浮世繪（見左頁）等，都是江戶時代繪畫的代表範例，尤其是**用木版畫印刷的浮世繪，更在庶民之間大為風行。**

就在鎖國期間醞釀出日本獨創風格的同時，德川家第八代將軍吉宗推行的產業振興政策，也從中國明朝與清朝、荷蘭等地帶來不同的文化與美術；秋田蘭畫[7] 等

7 秋田蘭畫為日本江戶時代的繪畫類型之一，主要畫家為久保田藩的藩主及藩士，也稱秋田派。此派畫作融合了西洋畫的構圖技法及日本傳統的畫材，屬於日西合璧的繪畫。

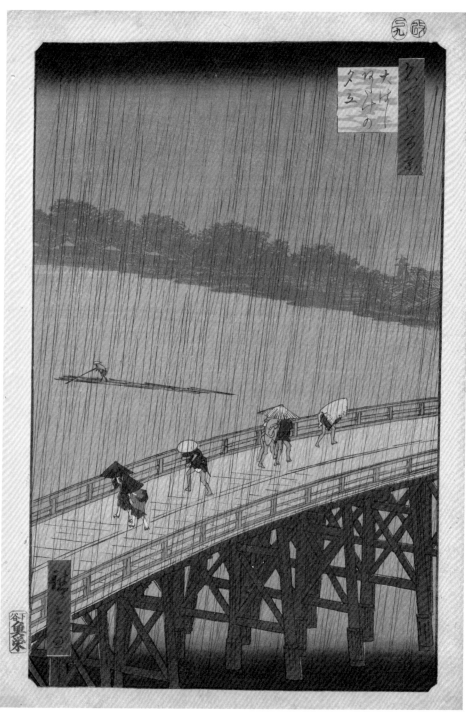

▲歌川廣重（1797~1858年）《名所江戶百景　大橋安宅驟雨》。

可窺見近代美術日益發展成熟的作品，亦是值得關注的部分。

在這個天下太平的江戶時代，注重樣式的狩野派在武家（武士家族）之間廣為流傳，許多極具個性的畫家也紛紛出頭，繪製了大量豐富多彩的作品，儼然是個人才輩出、百家爭鳴的時代。**日本美術史將江戶時代劃分成前期、中期和後期。**

江戶時代前期，以狩野探幽（狩野永德之孫）為首的狩野派為中心，同時，繼承大和繪傳統的土佐光起等人的土佐派、推行全新裝飾美學的尾形光琳等人的琳派亦十分活躍。此時的日本美術呈現沉穩的畫風與結構，十分符合當代的和平氛圍。

之後，狩野派、土佐派在江戶時代中期失勢，在這段期間，中國、荷蘭的繪畫傳入，南蘋派8（見左頁）等**深受中國畫和西洋畫影響**的派別順勢出線。於此同時，將圓山應舉視為始祖的圓山派、受中國文人畫影響深遠的南畫（第一九五頁有

8 由中國清朝的旅日畫家沈南蘋（一六八二年～一七六〇年）所創，他在長崎滯留兩年期間，傳授了中國的花鳥畫寫生與技法，弟子熊代熊斐（一七一二～一七七三年）等人後續成立南蘋派。圓山應舉、伊藤若冲等江戶中期畫家大多受其影響。

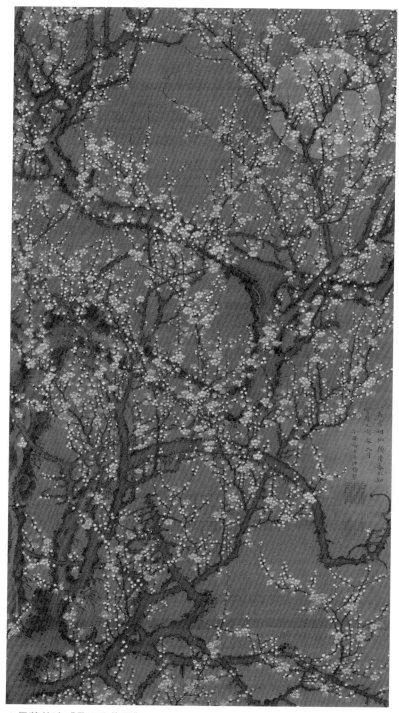

▲伊藤若冲《月下白梅圖》。

詳盡解說），以及其他備受矚目的個性畫家也陸續登場。

到了江戶時代後期，融合文人畫和西洋畫，進而**發展出獨創畫風**的畫家相繼問世；此外，包括葛飾北齋、歌川廣重等浮世繪師亦十分活躍，兩者筆下的浮世繪作品更對西洋美術帶來了莫大的影響。

明治以降——日本之美的探索與海外再發現

到了西洋文化大量湧入的明治時代初期，日本美術界陷入了**極度混亂**的狀態。

首先，政府倡導徹底西化，狩野派等各派的傳統繪畫因而陷入危急局面。各種排斥佛教、破壞寺廟等佛教文物的廢佛毀釋9政策，使得許多貴重的佛像、佛畫消失殆盡；同時，大名（大地主）武士的沒落，也導致他們原本持有的眾多優秀美術作品流失至海外。

然而，來自美國的藝術史學家費諾羅薩卻與明治政府背道而馳，他十分讚賞寺廟的佛像、佛畫，以及過往的日本傳統美術。就在他的大力倡導下，社會風向瞬間

轉變，帶起一股令人聯想起幕府末期攘夷行動（倒幕運動）的**西洋美術排斥運動**，同時回頭探索何謂「日本之美」。

在這之後，於費諾羅薩身邊學習的岡倉天心（一八六三～一九一三年）等人，藉著這股重視傳統美術的勢力，設立了東京美術學校（現為東京藝術大學）；於此同時，西洋畫派則成立了「明治美術會」與之抗衡，兩者之間形成對立。

在這樣的過程中，西洋畫派又在黑田清輝（一八六六～一九二四年）從巴黎學成歸國、帶回**新的海外思想**後被分成兩個流派，彼此亦形成對峙。

日本傳統美術方面也有紛爭，立場堅定的保守派畫家，與「以融合西洋表現手法繪製日本畫作」的「日本畫」為創作目標的畫家互相對立，進而形成十分複雜的派系架構。此時的日本美術界，已不再只是單純的「日本畫對西洋畫」那樣簡單。

9　一八六八年，明治新政府頒布《神佛分離令》，以禁止天皇所信從的神道與佛教混合。之後卻因誤解，而於民間引發「廢佛毀釋」運動。大量佛寺佛像被毀、僧侶被強制還俗，造成佛教空前的迫害浩劫。

值得注意的是，明治以降所指稱的「日本畫」，是為了與西洋畫區隔、對比而誕生的概念名詞。換句話說，在明治時期之前，是沒有「日本畫」這個概念的。那麼，究竟什麼才算是「日本畫」？是否不論何種時代，只要是日本畫家以傳統畫材繪製的作品，就可稱為日本畫？還是必須專指「為了對抗明治時期大量湧入的西洋美術，而刻意產生的『日本美術』」？至今仍未有定論。唯一可確定的是，若就字面意義來看，日本畫今後將會更加強烈地反映出更具「日本」形象的內涵。

第二章

從日本美術史的演進
培育知性涵養
——從平安時代後期到室町時代

平安時代後期的三大要點

❶ 日本文化的重要象徵「國風文化」就此誕生。

❷ 透過緩和的線條表現獨特的日本美學。例如於畫作中以日語假名書寫註解、以「引目勾鼻」的技法描繪人物等。

❸ 兼具娛樂性與藝術性的繪卷藝術盛行。

《源氏物語繪卷》——作者不詳

十二世紀，繪卷，五島美術館（東京）

步驟一 從作品表現鑑賞

日本最古老的宮廷醜聞繪卷

宮廷女作家紫式部 **10** 在十一世紀平安時代，完成了日本現存最古老的長篇小說《源氏物語》。在這之後，便一直有許多不同的創作者，針對此主題繪製相關畫作。其中最為古老的，便是在平安時代末期描繪的這件《源氏物語繪卷》（見第八十～八十一頁）。

這件作品完成於《源氏物語》誕生一個世紀後的十二世紀前半。此時期歐洲的西洋美術，正流行於教堂的天花板或牆壁上，繪製以《聖經》或聖人傳為題材的「宗教繪畫」。《源氏物語繪卷》共有十卷，使用了極為昂貴的和紙與顏料，並於

畫作中**全力描繪平安貴族醜陋的情愛與權力鬥爭**。原來早在近千年前，日本美術就已有如此八卦大膽的作為，著實令人詫異。

在西方人眼中，最令他們驚訝的，就是《源氏物語繪卷》這種，**彷彿將屋頂、天花板全部掀開，以「全知式」的視角窺探房內狀況的鳥瞰式構圖**。此為日本美術獨有的**「吹拔屋台」（即無頂房屋）技法**，成功地在以《源氏物語》這部探究男女關係的小說為主題的繪卷裡，打造出窺伺幽會、探人隱私的氛圍。

在現代的展覽會等場所，繪卷都是以完全敞開的狀態展示。但正常來說，應該要像電影膠片那樣，用左手將卷軸拉開至與肩同寬的寬度，然後一邊將視線由右往左移動，一邊用右手將繪卷收束起來。如此一來，鑑賞者便能帶著既緊張又興奮的心情以左手再打開下一段繪卷，滿心期待接下來的劇情發展。

10 紫式部（九七八～一〇一六或一〇三一年）為日本平安時代女性文學家。出身貴族文人世家，本姓藤原，實際本名不詳，可能為藤原香子或藤原則子。紫式部名稱中的「式部」是官職名；「紫」則來自其作品《源氏物語》中的女性人物「紫之上」（又稱紫姬或紫夫人）。

關於《源氏物語繪卷》的作者，江戶時代即有鑑定師推測，可能是由平安時代後期的畫師藤原隆能所繪，因此《源氏物語繪卷》又稱「隆能源氏」。然而，昭和時代的研究發現，各繪卷之間的繪畫樣式有些許不同，因此推測這件作品至少是由**四個人通力完成，不太可能出自同一人之手。**

不論鳥瞰式的窺視也好，宮廷醜聞的揭露也罷，《源氏物語繪卷》的畫作內**容，皆來自於全知式的私人視角。**此部分和公開裝飾在專為公眾建造的教堂裡的西洋宗教繪畫截然不同。此外，繪卷中的人物形象，還會與屋外的自然景物結合，並透過各場面不同色調的微妙變化，表現季節時令的推移、襯托人物心境。

步驟二 從歷史背景鑑賞

日本獨有的國風文化於焉形成

誠如第一章提過的，由於平安時代後期廢止了遣唐使，中國文化的傳入也遭到阻斷，連帶造就日本特有的「國風文化」形成。

所謂國風文化，其實就是日本的**貴族文化**。該文化的最大突破，便是**柔性地簡**

化漢字的表音文字，發明了日語特有的「假名文字」（包括平假名、片假名）。這

項創舉促使「國文學」（國風文學）得以蓬勃發展，原本以藤原氏為政治主力的時

代，開始有了紫式部、清少納言[11]等 優秀的女性作家嶄露頭角。

到了平安時代的院政期[12]，與中國風的「唐繪」僅有一線之隔的初期大和繪

（《源氏物語繪卷》即為一例）開始流行；創作者更會於畫作中，以流暢且華美的假

名文字書寫註解。

所謂大和繪，是為了與唐繪、漢畫區隔而產生的名詞，到了鎌倉時代後期，大

和繪成為**「平安時代以來的傳統繪畫」**的通稱。大和繪的最大特徵，是以緩和的線

11 清少納言（九六六～一〇二五年），日本平安時代女作家。姓清原，名不可考（或說其名為諾子）。一條天皇時入宮侍奉皇后藤原定子。主要作品有隨筆集《枕草子》、《清少納言集》。名稱中的「清」來自其姓；「少納言」則為其父親兄弟的官名。

12 院政為日本政權由攝關政治轉移至幕府的過渡時期所實行的政治體制。為抵抗攝關政治導致皇權旁落，天皇禪位給子侄並自稱上皇，在「院」中訓政的政治型態即為院政。

條與華麗的色彩描繪日本的自然與風俗。例如《源氏物語繪卷》中用以表現人物細眼、勾鼻的「引目勾鼻法」，便是大和繪獨有的表現方法。

由此可見，這個時代的「美」，是以女性的感性為訴求，藉由美麗的色彩與柔和、平穩的造型組合，勾勒出和諧的優雅美感。

從疏遠中國文化，最終獨立發展出國風文化的過程中，日本人究竟有著什麼樣的美學意識？這個問題的線索，或許就隱藏在我過去擔任館長的金澤 21 世紀美術館，負責設計裝潢的西澤立衛所說的一番話裡。

西澤曾說，與西洋建築相比，日本建築的內外區別十分曖昧。

例如，奈良的唐招提寺。這座保有奈良時代天平遺風的寺廟，只要走近一看，就可從遠處看到屋頂。但等你慢慢靠近後，卻會在某個位置看不見屋頂，取而代之的則是屋簷。這個時候，人當然還是在建築物外頭，不過，這種視野的變化，卻能讓造訪者注意到自己已進入建築的領域。進一步走到屋簷下方之後，儘管還沒踏進正殿，身處於建築物之中的感覺，又會比剛才來得更強烈。

西澤說，這種先經過中間領域，再慢慢走進建築物的方式，是日本人特有的空

間意識，是「突然從外頭便直接走進建築物裡」的西方人所沒有的。

話說回來，日本的建築除了房子之外，還有不知道是內是外、感覺曖昧，就像庭院或門廊那樣的中間領域；**透過這樣的中間領域，就能自然地連接內和外**。就連日式房屋內也大多採用隔扇或拉門等可動式的區隔，可藉由敞開的方式，隨時在家中感受季節或時間的變化。

日本人習慣用「間」來稱呼房間，例如茶間（茶室）、佛間（佛廳）、居間（客廳）。因為對日本人而言，房間不過是「從大空間被區隔開來而形成的小空間」，而非各自獨立存在。

西方用「內與外」這樣的二分法來區分空間；日本則有像門廊那樣，**既不是房間，也不是室外的場所**，只要在那種地方坐上片刻，心情就能平靜下來。這也是某種日本精神上的表現。日本人總是時時刻刻想與大自然融合在一起，而這樣的自然觀正是日本美術的本質。

現在，請各位再次回顧本節介紹的《源氏物語繪卷》。畫作中省略了屋頂、天花板的吹拔屋台表現，便清楚呈現了日本人「內」與「外」界線曖昧的自然觀。

《鳥獸人物戲畫》——作者不詳

十二～十三世紀左右，繪卷，高山寺（京都）

步驟一　從作品表現鑑賞

借用動物的姿態，幽默地演繹人類世界

僅用墨水的濃淡表現，便栩栩如生地描繪了兔子和青蛙玩相撲、猴子準備騎鹿等情景的日本國寶級大作，就是第八十八～八十九頁的《鳥獸人物戲畫》。如此獨特的筆觸與內容，相信大家都不陌生。順道一提，《鳥獸人物戲畫》與《源氏物語繪卷》、《信貴山緣起繪卷》（見第九十四頁）、《伴大納言繪詞》，合稱「日本四大繪卷」（編按：亦有一說是以《粉河寺緣起繪卷》取代《鳥獸人物戲畫》）。

《鳥獸人物戲畫》原藏於京都的高山寺，共有甲、乙、丙、丁四卷。現在甲、丙兩卷寄存東京國立博物館；乙、丁兩卷則由京都國立博物館保管。其中，**高度擬**

《鳥獸人物戲圖》
甲卷影片

人化、表現生動的兔子與青蛙收錄於甲卷；乙卷則繪有麒麟（憑空想像的生物）、犀牛（真實存在的生物）等動物；丙卷的前半為描繪人類生活的風俗畫，後半則是動物戲畫；丁卷則畫出了人們玩雙六棋或圍棋等桌上遊戲的情景。

《鳥獸人物戲畫》被視為**日本美術史上第一件具備高度娛樂性的作品**，更因充滿幽默感的世界觀，被譽為「漫畫始祖」。與《源氏物語繪卷》的單一場景敘事不同，《鳥獸人物戲畫》描繪的是**連續性的故事，劇情會隨著鑑賞者由右至左的視線而持續開展**。此外，畫作中也出現了許多表現動作的線條，以及為表示聲響（說話或喧鬧）而在嘴邊加上弧線的做法，這些也全都是漫畫特有的表現手法。

有「漫畫之神」稱號的手塚治蟲（一九二八～一九八九年），曾在一九八二年的某個電視節目中表示：「第一次看到《鳥獸人物戲畫》時，我才驚覺，**日本的漫畫技巧真的有『進步』嗎？明明這些現有的技巧，早在數百年前就已經出現了。**」

的確，這件八百年前的作品，確實有著令人難以置信的高完成度，畫中人物描繪的水準之高，即使套用在現代，仍不顯半點突兀。也正是因為如此，以《鳥獸人物戲畫》製成的周邊商品才會如此廣受歡迎。

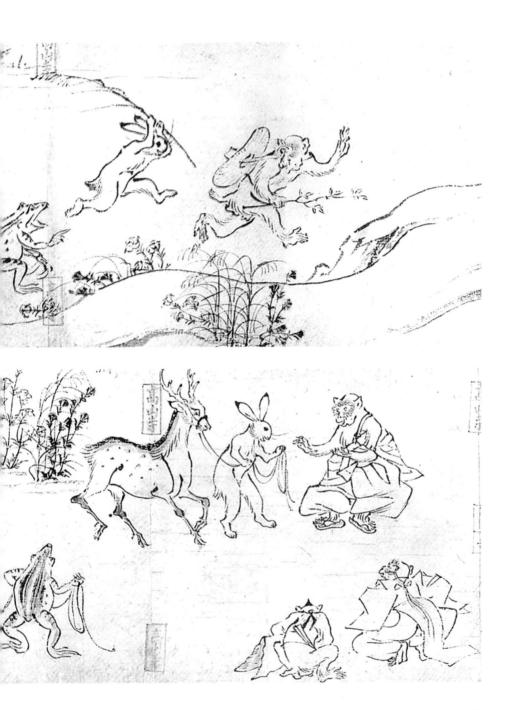

值得注意的是，《鳥獸人物戲畫》不同於現代漫畫之處在於，**儘管看得出畫中人物在說話，畫作中卻沒有任何對白文字，也沒有一般繪卷都會隨附的詞書（說明文）**。但由於表情豐富生動，因此，即便沒有文字，登場人物們的對白和語氣，仍會自然而然地浮現在鑑賞者的腦海裡。

各位如果有幸親眼鑑賞這件作品，還請務必貼近觀察細部線條的描繪手法。作者靈活地運用線條的粗細濃淡、筆法的轉折頓挫等，巧妙地表現出人物的動作，展現相當逼真、寫實的戲劇性筆觸。

這種以墨水筆線為主的繪畫稱為「白描畫」，據說源自於中國。從「白描」這個名稱即可得知，這是一種作畫時**刻意將彩色排除在外（不塗色），僅充分運用墨線本身的藝術性來表現描繪對象的手法。**

順道一提，白描畫終究只是單靠墨線描繪，與「水墨畫」並不同。水墨畫除了單純的墨線之外，同時也會有渲染墨水的技法，層次較為豐富。

步驟一　從歷史背景鑑賞

充滿各種謎團的日本國寶

儘管《鳥獸人物戲畫》十分知名，但這其實是件被許多謎團包圍的作品。

首先是**作者之謎**。由於畫風獨特，長期以來，各界都認為作者是平安時代後期的高僧，在當時擁有卓越繪畫技巧的鳥羽僧正[13]覺猷（一〇五三～一一四〇年），但並沒有確切的證據可佐證這項論點。

另外，也有專家指出，這四卷作品的繪製時期和運筆手法各有差異，所以作者可能不只一人。無論如何，這件作品應該是由平安末期至鎌倉前期的優秀畫僧，或是與寺院相關的畫師所繪。

然而，如同前文所述，由於《鳥獸人物戲畫》並沒有詞書，因此後世並不清楚

13 佛教僧侶的職稱，可分成大僧正、權大僧正、僧正、權僧正，大僧正為僧官制的最高位。

繪製目的為何。當時的權貴人士為了向世人展現自己的權威，多半會提供最昂貴的用紙與顏料給最優秀的畫師，但**《鳥獸人物戲圖》所使用的和紙卻是粗糙的日用品等級**。所以也有人推測，《鳥獸人物戲圖》或許只是畫師基於個人興趣，以玩心隨興繪製的作品，其自由、奔放的線條也許就是出自這樣的心態。

更值得注意的是，畫作中的動物和人類彼此並沒有位階的差別，可自然轉換角色，正呼應了**佛教的世界觀（世間萬物同樣尊貴且平等）**。就像這樣，各種天馬行空的解讀方式與猜測不斷出現。

此外還有一個謎團，「現存的甲卷是否仍為最初的樣貌？」也受到質疑。因畫作裡的連續故事中，**存在著部分無法連貫、彷彿被遺漏的場景**。原因可能是江戶初期修復時，畫作的順序遭到對調，或是漏掉了破損處，將兩個不同的場景直接串接在一起所致。為了解開這個謎團，相關單位正竭力從其他的斷簡或抄本中找出原有順序，企圖恢復繪卷的原貌。

在《鳥獸人物戲畫》的甲卷裡頭，有各種擬人化的動物登場，即使沒有對白文字，仍清楚地描繪出：**兔子是趨炎附勢者，顯得輕率、不穩重；青蛙是認真的熱血**

漢子；猴子則有些詭譎、狡詐。人物的個性十分鮮明。這也是這件作品被視為漫畫始祖的理由之一。

那麼，作者把動物擬人化，是想表達什麼呢？各界說法不一。有人主張因為畫作中有猴子誦經的場景，所以可能是在諷刺當時佛教對國家的影響或相關的世態人情；也有人說，作者企圖將兔子和青蛙的戰爭比擬成源氏和平氏的鬥爭[14]。但事實究竟為何？至今仍未有標準答案。

此外，將動物擬人化也可解釋成人們對自然的看法——在自然界裡，動物和人類都是無法取代的存在。此與基督教明確地將世間萬物區分為被打造成上帝形體的人類，以及非上帝形體的動物大不相同。**佛教的輪迴思想認為，人類也可能在來世變成動物，因此，包含動物在內的所有生命都應該被公平對待。**或許《鳥獸人物戲畫》就是從這種「眾生平等」的佛教觀所衍生而來。

14 指源平合戰，史稱「治承·壽永之亂」，係指從日本平安時代末期治承四年～元曆二年之間的大規模內亂，長達六年之久。源平合戰也被視為銜接日本古代與中世時期的重要歷史事件。

《信貴山緣起繪卷》——作者不詳

十二世紀，繪卷，朝護孫子寺（奈良）

步驟一　從作品表現鑑賞

平安時代的奇異幻想物語

生駒山位於大阪和奈良之間，在山的南端，有座相傳在六世紀末飛鳥時代，由聖德太子（五七四～六二二年）開山的信貴山朝護孫子寺。這間寺廟的中興之祖是修行僧命蓮上人，而《信貴山緣起繪卷》便是以**看圖說故事**的形式，講述命蓮的驚奇法力，由「飛倉之卷」、「延喜加持之卷」、「尼公之卷」三卷構成。

一般以「緣起」為主題的繪卷，通常都是講述建造神社、寺廟的歷史，或是祭神、御本尊（寺廟主神）的由來，而《信貴山緣起繪卷》卻**罕見地以闡述命蓮的法力如何驚人為主題**，相當有意思。

《信貴山緣起繪卷》
微距攝影影片
（約 00:52 處）

命蓮的法力究竟有多厲害？以下簡單就繪卷的內容介紹。

在「飛倉之卷」的開頭（見第九十六～九十七頁）中，描繪了一個有法力的金色鐵鉢，將某個富貴人家的米倉高高舉起的場景。這是在命蓮某次化緣時，因為該富貴人家無視藉由法力升空的黃金鐵鉢，該鐵鉢便讓整座米倉漂浮至半空中，企圖將之搬到命蓮身邊。

回原地，這就是此卷的劇情發展。

畫面中的群眾抬頭仰望著那個飛天的金色鐵鉢，滿臉誇張的驚恐表情，相當栩栩如生。之後，飛天的米倉被鐵鉢搬運至山頂的小寺廟，命蓮就坐在裡頭。拚命追趕而來的富貴人家，不斷懇求命蓮把米倉還給他們。於是命蓮再次施法，將米倉送

第二卷「延喜加持之卷」的故事則是，命蓮在自己身處信貴山的情況下，持續替人在平安京的醍醐天皇（八八五～九三〇年）祝禱；後續更讓一位名為劍之護法的童子飛上天空，於一道閃光中現身，通知天皇疾病已被治癒。第三卷「尼公之卷」則描寫尼公（命蓮的哥哥）為了尋找命蓮而前往信濃國（今長野縣），最後透過東大寺的大佛託夢，而與命蓮再次重逢的故事。

當鑑賞者一打開繪卷，就會立刻被拉進畫作的世界裡，彷彿在看動畫一般，這便是繪卷的魅力所在；雖然只是平面圖象，卻像是有生命般活靈活現。比較可惜的是，《信貴山緣起繪卷》屬於日本國寶，一般人很少有機會實際接觸，大家不妨觀看線上的微距攝影影片代替，便能大略體會親鑑繪卷的奇妙感受（見第九十四頁掃描連結，約第五十二秒起）。

《信貴山緣起繪卷》的最高傑作，當推第二卷「延喜加持之卷」中，名為劍之護法的童子藉由命蓮的法力升空，從信貴山飛往平安京的場景。由於畫作中飛在半空的童子是由左往右移動，當鑑賞者以左手慢慢打開繪卷，視線由右往左移動時，便會看見童子漸漸從畫面左側入鏡，產生「哇！關鍵人物登場了！」的臨場感，令人百看不厭，可說是不論大人或小孩都能輕鬆鑑賞的奇異幻想物語。不難想像當年那些參拜朝護孫子寺，得以親眼觀賞這件作品的人們，會對這種嶄新且生動的畫面設計感到多麼興奮。

不光是古代，即使到了現代，《信貴山緣起繪卷》仍有超級粉絲。他就是與動畫大師宮崎駿等人共同成立吉卜力工作室（Studio Ghibli），同時負責製作動畫《風

98

之谷》的導演高畑勳（一九三五～二○一八年）。

「為什麼日本的動畫會這麼興盛？」面對這個問題，高畑的回應為：「日本動畫興盛的原因很多，不過，其中一個原因，應該連日本人自己都沒有察覺。那就是日本自古便相當熱愛漫畫與動畫。早在十二世紀後半，就有許多出色的繪卷問世。（中略）只要慢慢捲動這些繪卷，就會發現繪卷和動畫一樣，不但人物栩栩如生，故事更是生動有趣。」高畑更進一步形容，欣賞《信貴山緣起繪卷》「就像在觀賞科幻電影一般」。

據說，由高畑導演製作的動畫電影《輝耀姬物語》，便沿用了繪卷的手法：登場人物與風景的描繪，大多只有黑色的輪廓線和色彩，不做細部勾勒，省略和留白也比較多，這便是日本美術傳統的手法。

前文介紹的《鳥獸人物戲畫》是「最古老的漫畫」，而代表平安時代的另一件日本國寶《信貴山緣起繪卷》，則有著與現代動畫相同的視覺臨場感。

步驟二 從歷史背景鑑賞

西洋美術未見，日本首創的「視點移動」

西方國家的人，喜歡把整個世界放在特定框架中的繪畫，但在日本，人們則喜歡空間、時間得以持續開展的繪卷。

欣賞繪卷時，鑑賞者的**視點會經常性地持續移動，如此一來，便能更確實地看見對象物應有的模樣與全貌**。為此，畫家創作時，會在視點移動上多花些功夫。此亦為日本美術的特徵之一，於平安時代的繪卷中出現後，便廣為後世模仿。而這樣的創作技法，在當時的西洋美術中並未使用。

例如，於室町～江戶時代初期被大量創作的「洛中洛外圖」[15]，就是利用移動的視點進行描繪的典型作品。這一系列的屏風繪，主要描繪京都的街道、郊外的景觀或建築物、四季的風景或庶民風俗等，卻是採用「彷彿派出無人機在京都上空飛行，一邊拍攝街道風景」的**全景攝影（panorama）視角**作畫，相當耐人尋味。

假設當時的人真的站在某處高臺上，以西洋繪畫慣用的一點透視圖法描繪京

都街道，恐怕就無法把這麼多的資訊全部塞進畫作裡。換句話說，就是因為有了視**點移動技法，才能實現如此縝密且豐富的畫面。**不論洛外的人也好，洛內的居民也罷，皆能以最生動的樣貌，呈現於鑑賞者眼前。

常有人批評，與西洋美術相比，日本美術較為缺乏現實性，但若是以繪卷決勝負，最能真實傳達對象物的，應該是日本美術才對。

上杉本
《洛中洛外圖屏風》
（左）

上杉本
《洛中洛外圖屏風》
（右）

15
「洛中洛外圖」的洛係指京都，洛外為京都外；洛內則指京都內，是日本室町～江戶時代相當流行的繪畫主題。較出名的版本包括高橋本、池田本、町田家本（全日本現存最古老版本）等。其中最為人熟知的，當推狩野永德繪製的上杉本《洛中洛外圖屏風》，藏於日本米澤市上杉博物館。

鎌倉與南北朝時代的三大要點

❶ 佛法的力量衰退、世間陷入混亂，導致末法思想氾濫。

❷ 武士勢力抬頭，於作品中清晰描繪、雕刻人體肌肉表現的寫實手法逐漸普及。

❸ 「頂相」、「似繪」等肖像畫作品興盛。

《地獄草紙》——作者不詳

十二世紀，繪卷，東京國立博物館（東京）

步驟一　從作品表現鑑賞

鬼氣逼人的火焰外觀和圖樣化的技法

《地獄草紙》繪卷現存四卷 16，本節介紹的是收藏在東京國立博物館（東博本）的四張地獄圖中，描繪「雲火霧處」的景況（見左頁）。

根據佛經記載，雲火霧處是犯了殺戮、竊盜、淫邪等罪狀者所墜入的地獄。犯

16 現存的《地獄草紙》共有四卷。包括東京博物館本（東博本，繪有四張地獄圖）、奈良博物館本（奈良博本，繪有七張地獄圖）、舊益田家本（鎌倉時代茶葉商人兼收藏家益田孝）之甲卷（繪有七張地獄圖）與乙卷（描繪五尊抗煞的善神，並無地獄場景，因而被視為避邪繪）。

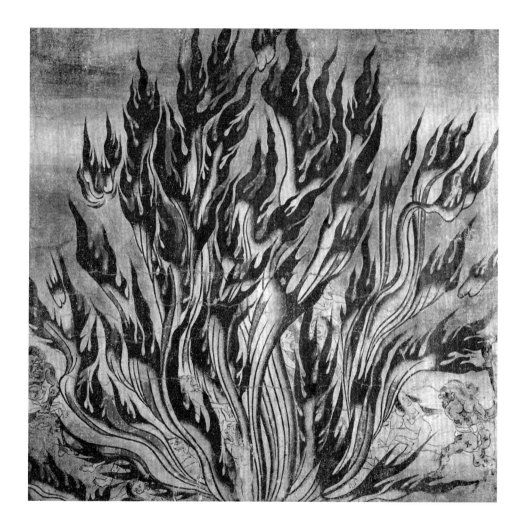

下前述惡行的男男女女，會被雲火霧處的獄吏推入百米高的火焰熱風中直至消亡。

畫中**猛烈燃燒的熊熊烈火，就連細部都描繪得十分精細**，可說是足以代表鎌倉時代繪卷藝術的一大傑作。

據說現在收藏於東京國立博物館的《地獄草紙》，是後白河天皇（一一二七～一一九二年）製作的「六道繪」其中一部。六道是佛教哲學的世界觀，從最下層往上排序，分別為**地獄道、餓鬼道、畜生道、阿修羅道、人道、天道六個世界**。除非極樂往生（因生前修佛行善而有阿彌陀如來接引），否則人就必須永遠在六道中輪迴。其中最令人們畏懼、害怕的，便是位於最下層地獄道中的焦熱地獄、阿鼻地獄、叫喚地獄，如同字面所示，皆為使人飽受痛苦磨難的世界。

本節介紹的「雲火霧處」便是焦熱地獄的其中一處。最初的火苗儘管只有豆粒般大小，仍可於瞬間將地面上的一切燒毀殆盡，一旦踏入便會立即灰飛煙滅；旋即再次復活，接著又被拋進火團裡。就像這樣，罪惡之人將反覆經歷灼燒之苦。

雲火霧處裡的火焰，是**以平面且宛如生物般蜿蜒起伏的彎曲線條描繪而成**，毛骨悚然之餘，也營造出人們克服嚴酷現實的渴望，視覺震撼相當強烈。

火焰和水、土、風等，皆屬大自然的重要元素，同時也都是可改變自身形狀的神奇物質；火亦為中國古代五行思想中，構成世界的基本要素。此外，在佛教思想已廣為流傳的鎌倉時代，火焰是十分重要的創作主題。

其實，早在平安時代初期的密教佛畫中，火焰就已是不動明王登場時，一定會被描繪在其身後的神聖象徵。因為不動明王背後的火焰，可用來燒毀人們所有的煩惱。因此，對世人來說，火焰既是敵亦是友，是令人敬畏的存在。更有專家指出，「雲火霧處」的火焰畫法，就和不動明王背後背負的火焰類似。

由此可知，當時佛畫的火焰表現早已成為「熊熊烈火」的標準畫法，時至今日，就連現代畫作中的火焰，描繪方式也與之相去不遠。第一章提過，日本美術的核心是「繼承」，這種「圖樣的傳承」（圖樣化）便是一例。在近代日本畫的表現上，一九二五年，畫家速水御舟（一八九四～一九三五年）便以佛畫的火焰樣貌，創作了知名的《炎舞》，這便是大幅跨越時代，完美承襲過去圖樣的例子。

而當創作的對象物不斷被傳承且圖樣化後，必定會持續被單

《炎舞》

純化，同時淬鍊出其特有的本質，最後凝結成毫無雜質的結晶。創作者也會依照自身所處時代的感性，進一步改良該圖樣以加深作品的深度。儘管現代人早已習慣接觸各種寫實影像，很難對《地獄草紙》裡的火焰產生真實感，然而，全力描繪、力求更趨近火焰本質的這件繪卷，在古人眼中，肯定就像地獄業火般駭人。

事實上，當時的人們都是在昏暗的房間或是寺廟裡，在搖曳燭光的微弱燈火下觀賞這件繪卷。在明暗變化的房間裡，畫中的火焰看起來就像是會動一樣，足以讓人感受到鬼氣逼人的詭譎氣氛。

步驟二 從歷史背景鑑賞

「沒有神佛」的時代象徵，無常即是日常

在十二世紀鐮倉時代，「地獄繪卷」之所以如此盛行，其實是有原因的。

第一個原因，當時的**人們深信世界已從末法初年（西元一〇五二年）起**，便進入「沒有神佛」的時代，人世間既有的秩序更會因此崩塌。這樣的末法思想是從

108

平安中期開始興起的佛教歷史觀，人們認為釋迦牟尼涅槃兩千年後（或說一千五百年），佛法和世界將會衰頹毀壞。

另一個原因是，當時日本接連發生了許多天災與饑荒。根據作家兼詩人鴨長明（一一五五～一二一六年）於隨筆集《方丈記》中的記載，從平安時代末期一直到鎌倉時代初期的這段期間，平安京接連發生安元大火（一一七七年五月）、治承龍捲風（一一八〇年四月）、養和饑荒（一一八一～八二年）、元曆地震（一一八五年八月）等災禍；就連各種傳染病等疫情、源平合戰等戰亂也持續不斷。

在這樣的時空背景下，該時代的繪畫大多赤裸地畫出四處倒臥的腐爛遺體，一旁更有餓鬼或犬隻啃食著屍體。彷彿是個既沒有神也沒有佛的頹靡世界。由此可知，當時的人們心中是何等惶恐與不安。

於是，虔誠念佛、盼望死後能前往西方極樂世界的淨土宗，便在這樣的世道下興起。僧人源信在《往生要集》提倡**厭離穢土（遠離這個醜陋的世界）**，宣稱「只要在六道中輪迴，就無法擺脫無常」。此書一推出，立刻就成為貴族間口耳相傳的暢銷書。同樣的道理，《地獄繪卷》各卷中的畫作之所以令人震驚，無非就是要讓

人們知道，「一旦輕忽信仰，死後便會墜入地獄」，警世意味濃厚。

「祇園精舍之鐘聲，敲響諸行無常」。就像《平家物語》[17] 開頭所吟唱的，平安初期至鎌倉時代期間，各項藝術皆反映出末法思想和鬥爭世態的**無常觀（無常即是日常）**，這正是人們普遍感受到的時代氛圍。此外，研究日本文化的權威唐納德‧基恩（Donald Keene），亦在著作《日本人的美學意識》中提出，「**物哀**」是**日本美學意識的根源之一**。例如凋零飄散的櫻花、四季的變換、各種不尋常的事物，都讓人感受到短暫的美，有時甚至就連破壞本身，也能讓日本人感受到美。

日本美術認為所有的事物都是無常的；西洋美術和中國美術則認為永恆才最美。使兩者形成鮮明對比的這種無常觀，是談論日本美學意識不可或缺的關鍵。

17
《平家物語》成書於十三世紀（即鎌倉時代），作者不詳，記敘了一一五六～一一八五年之間源氏與平氏的政權爭奪。西方人更將之比喻為「日本的《伊里亞德》」。全書共一百九十二節，曾由日本的琵琶法師進行生動的演繹。

《一遍聖繪》——圓伊

十三世紀，繪卷，清淨光寺（神奈川）

國寶

步驟一　從作品表現鑑賞

總長度幾乎與京都塔相等的超長繪卷

日本國寶《一遍聖繪》，以繪畫和詞書描繪鎌倉時代的僧人、佛教時宗（淨土教派之一）的開祖一遍上人的生涯。

《一遍聖繪》共有十二卷。縱高約三十八公分；若把十二卷全數攤開，**長度約達一百三十公尺**。聳立在京都車站前的京都塔，高度約一百三十一公尺，由此便可想像這部繪卷的總長度有多麼驚人。

繪卷描繪一遍上人的一生。從他出生、成長的過程開始，後續遊歷全國各地，然後創立了時宗，一直到五十歲辭世。所謂遊歷自然不是旅遊，而是為了布教和修

111

行而巡遊。一遍上人的傳教足跡遍及日本全國，北達奧州平泉（今東北岩手縣），南至太宰府（今北九州福岡一帶），甚至還到過南九州的鹿兒島神宮。

《一遍聖繪》不僅生動地描繪了一遍上人的生涯之旅，同時也真實記錄其所及之處的風景與建築，以及市井小民的生活樣貌。換句話說，這件作品**不僅僅是宗教繪卷，更是研究鎌倉時代日本風景、風俗、人物的一級史料，因而被列為國寶。**

提到一遍上人，他最為人津津樂道的，便是一邊拍擊太鼓等樂器，一邊念佛的踊念佛（念佛舞）。第一一四～一一五頁的《一遍聖繪》局部，呈現了一遍上人當時在京都布教的情景。畫面中描繪了大批僧人站在宛如中央舞臺般的場所，一邊跳舞一邊念佛的熱鬧場景。

時宗屬於淨土教派，認為「虔誠念佛便可獲得阿彌陀如來的救濟，往生後更能前往西方極樂淨土」。而一邊跳舞一邊念佛，更可讓人達到忘我境界，進入超凡狀態且與佛同在，因此畫面中的人不分貧富貴賤或男女老幼，全都不請自來地被一遍上人的踊念佛吸引；一旁更有許多翻覆的車輪，全都來自那些爭先恐後的貴族們的牛車。不光是高貴的人，《一遍聖繪》裡還有許多瘦弱半裸的窮人、躺在寺廟旁邊

的露宿者、病人等社會上的弱勢族群，甚至連他們的表情、服裝、用餐情景，都有十分詳細的描繪，這便是這件作品的魅力所在。

值得注意的是，《一遍聖繪》的所有情景中，人物都被畫得比較小，而背景裡的寺廟、神社或山水，則有較大比重的描繪。因此，在記錄一遍上人生涯的同時，也具有秀麗風景畫、名所繪（名勝圖）的作用。

與平安時代的作品大不相同，**鎌倉時代的繪卷比較接近現實主義的表現。**除了以平安時代因國風文化而興起的大和繪為基礎外，還能在呈現全新真實感的山水構圖上（包括空氣遠近法 **18** 的立體感、樹木和岩石等的寫實畫法等），看見中國宋畫的影響。或許可以這麼說，**大和繪與中國繪畫的技法在鎌倉時代已開始融合。**

18
空氣遠近法（Aerial perspective）是利用空氣特性來表現空間的方法。例如眺望室外風景時，遠方的物件會偏向藍色，同時呈現輪廓不清晰的樣貌，看起來比較朦朧。據説最早使用這項技法的人正是西方文藝復興時代的達文西。

步驟一 從歷史背景鑑賞

《一遍聖繪》與大眾化鎌倉新佛教的興起

《一遍聖繪》是一遍上人辭世十年後，由同父異母的弟弟聖戒命令畫僧圓伊繪製而成，目的是為了記錄一遍上人的生平事蹟。據說在繪製這件作品時，圓伊還特地照著一遍上人的遊歷足跡，親自走訪各地考察。

最難能可貴的是，圓伊著墨的並非宗教性的奇蹟，就連一遍上人種種不可思議的傳說事件，圓伊也只是點到為止。比起這些，他更想強調當時的風俗與風景，因此我們可在這件繪卷中，看見許多名所繪的元素。

第一章曾提過，**鎌倉時代是寫實主義在日本美術中萌芽的時期**，或許圓伊同樣感受到了那樣的時代氛圍。《一遍聖繪》是以絹布為素材，詞書部分的底色則採用了紅、黃、綠等色彩，看得出製作時耗費了許多心思，十分精緻。雖然難以考究當時的絹布和高級造紙，究竟哪種基材比較昂貴，但毫無疑問的，這件作品肯定投注了相當高的預算和勞力。

那麼，為什麼要花費這麼多金錢和心力製作這件繪卷呢？有一個說法是，**為了爭奪一遍上人的後繼者之位。**

一遍上人身後既沒有留下寺廟，也沒有自己的宗教團體，甚至還在頓悟、死期將至之際，將自己親手抄寫的經文焚燒殆盡，孑然一身地離開人世。偏偏在一遍上人死後，弟子們分裂成擁戴一遍上人的「遊行派」，與以異母弟弟聖戒為中心的「六条派」。

因此，後世便有了「聖戒命圓伊繪製《一遍聖繪》，以確保自身繼承正統性」的說法。但如果真的是出自於這個目的，就應該更進一步將其**神格化**才是，圓伊卻沒有那麼做。由於並未留下更多相關紀錄，因此圓伊繪製這件作品的真正目的，至今仍是個謎。

值得注意的是，在鎌倉時代那樣動盪不安的時空背景下，不光是時宗，許多新興的佛教宗派相繼誕生。較為著名的新興宗派包括淨土教派下的淨土宗、淨土真宗、時宗；從中國傳入的禪宗底下則有臨濟宗和曹洞宗。此外，天台派系的改革運動促使日蓮宗興起；奈良佛教和天台宗、真言宗等舊佛教的復興及改革亦相當興

盛，進而引發全新的真言律宗興起。

這些全新的佛教運動所象徵的，便是**過去專屬於國家或貴族的佛教，已逐漸趨於大眾化**，成為新興階級的武士、商人和工匠、農民等庶民的共同信仰。

此外，日本鎌倉時代新佛教的興起，就相當於十六世紀的歐洲，基督教會開始推動基督新教（Protestantism）運動時的宗教改革。如同基督新教很少描繪宗教繪畫那樣，**淨土宗派系的新佛教更重視念佛和坐禪，並不會刻意打造佛像或繪製佛畫等美術作品**。因此，佛像雕刻與佛像畫便以此時期為界線，於後世逐漸失勢。

《明惠上人樹上坐禪像》——成忍

十三世紀，紙本著色，高山寺（京都）

國寶

步驟一　從作品表現鑑賞

與自然融為一體的禪宗高僧肖像畫

日本開始大量描繪各式卓越肖像畫的時期，正是鎌倉時代，但更正確來說，早從平安末期便有這樣的風氣了。在這段期間描繪的肖像畫，大約可分成兩種：一種是受中國宋朝影響的「頂相」；另一種是繼承大和繪的引目勾鼻法，用於描繪貴族的「似繪」（最著名的似繪為《後鳥羽天皇像》），後續則逐漸普遍於民間。

本節介紹的為頂相，意指「描繪禪宗高僧的全身畫」。禪宗對弟子的要求並非精通佛經中的語句或熟讀佛教經典，而是透過

《後鳥羽天皇像》

師父的嚴格修練，達到頓悟。 在這之後，弟子必須取得寫有讚詞（隨附在畫上的語句）的師父肖像畫，以作為**獲得認同的證明**。然而大部分的頂相，都是正經八百地坐在椅子上的全身像，這種從宋朝傳入的肖像畫法，就繪畫的娛樂性來說，實在一點都不有趣。

與其他的頂相比較，日本國寶《明惠上人樹上坐禪像》（見左頁）相當特別。在彩霞朦朧的松林裡，於一分為二的松樹枯枝上潛心坐禪的高僧，便是鎌倉時代華嚴宗的明惠上人（一一七三～一二三二年）。只見他半瞇著眼睛，表情沉穩且溫柔，散發出一股怡然自得的氛圍。

這幅頂相的作者成忍是明惠上人的高徒，同時也是鎌倉時代著名的畫僧。值得注意的是，在整體布局上，成忍刻意將明惠上人畫得較小，不讓人物搶走其他景物的風采；整體構圖也較為大膽，他反覆配置形狀相同的松樹，藉此表現出空間深淺，帶來現代感的印象。**仔細觀察，可看到畫中的小鳥和松鼠等小動物，給人一種明惠上人與大自然融合的形象**，直接展現了高僧想留給弟子們的宗教觀、世界觀，不僅精確地傳達了師父的教誨，同時也更充分地表現了頂相肖像畫的本質。

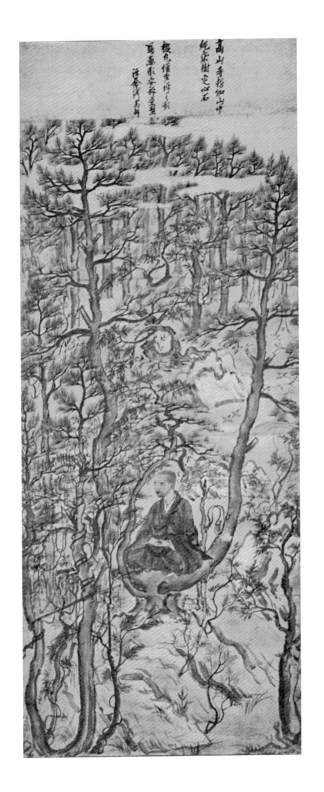

步驟二　從歷史背景鑑賞

明惠上人為何要和梵谷一樣削去耳朵？

這幅畫作的主角明惠上人，被後世尊為華嚴宗的中興之祖，同時也是京都高山寺的開基者。順道一提，第八十六頁介紹的《鳥獸人物戲畫》，最初也被收藏在京都高山寺裡（共有四卷，現已分別寄存於東京與京都國立博物館）。

曾有這麼一段逸事。儘管明惠上人以舊佛教華嚴宗為根基，卻和鎌倉新佛教臨濟宗的開祖榮西禪師是至交。榮西禪師十分讚賞明惠上人，希望他能成為後繼者。

順道一提，據說榮西禪師還把他從中國宋朝帶回日本的茶種，拿到明惠上人所在的高山寺境內種植，此地便成了全日本第一座茶園；後續更流傳到宇治和靜岡，成為著名茶葉產地。時至今日，那片日本最古老的茶園仍存在於高山寺境內，廟方整年都會提供抹茶給前來參拜的香客；每年五月中旬更會舉辦採茶活動，相當熱鬧。

據說明惠上人很喜歡在大自然中坐禪。他會在高山寺後山的廣大松林中，脫掉鞋子，爬上松樹，把香爐和念珠掛在樹枝上，一邊聽著小鳥的叫聲，一邊閉眼冥

想。也許在《明惠上人樹上坐禪像》作者成忍的眼裡，遠離世俗、與大自然融為一體的明惠上人，是十分厲害的修行者；成忍想描繪的是最真實的師父，而不光只是流於形式的頂相。令人意外的是，如此不凡的明惠，卻在二十多歲時便削掉了自己的右耳。據說是因為過去他曾因為學識淵博獲得認同，進而變得傲慢；自行削掉右耳，是為了告誡自己不可驕傲，同時也是為了消除色欲等一切煩惱。

明惠上人曾說：「**如此一來，我就不會出現在他人面前；就不會顧忌他人的目光，也不會為了出人頭地而疲於奔命。**因為我的心靈十分脆弱，如果不這麼做，就會踏上錯誤的道路。」這段話不禁令人想起西方的梵谷。

梵谷曾和高更（Paul Gauguin）一起在法國南方的亞爾（Arles）共同生活，之後因為陷入困境而削掉了自己的左耳。儘管兩人做出脫序行為的動機不同，但他們都是天才型的人物。明惠不僅是位高僧，更在晚年時期積極說法、寫作、禪修，對人類和藝術帶來了重要的影響。

室町時代的三大要點

Point

❶ 來自中國的影響力與日俱增，同時流行起質樸的禪學美術。

❷ 在當時眾多的水墨作品中，以表現自然的山水畫為最大宗。

❸ 室町時代後期誕生了能劇、園藝和插畫等近代美術。

《瓢鮎圖》——如拙

十五世紀，紙本墨畫淡彩，退藏院（京都）

步驟一 從作品表現鑑賞

附有機妙問答的水墨名作

這幅《瓢鮎圖》（見左頁）巧妙地運用墨水的濃淡，表現出雲霧朦朧的遠山景緻，被列為日本國寶。作者是被譽為**日本水墨畫始祖**的畫僧如拙（一四〇五～一四二三年）。如拙受命於室町幕府第四代將軍足利義持（一三八六～一四二八年），於一四一二年左右完成了這幅作品。

據說足利義持命令如拙以「新的樣式」描繪這幅畫。所謂「新的樣式」便是**中國南宋的風格**，意即「**具有空間深淺表現**」的水墨畫。《瓢鮎圖》是日本初期水墨畫的最高傑作，若能了解其創作背景及整體布局，鑑賞時便能感受到加倍的樂趣。

首先請注意站在河畔的男人。與周邊以柔和線條細心描繪而成的風景相比，這個男人幾乎全以生硬的直線構成，筆觸也較為粗糙；身上的衣服亦十分粗陋，由此可知他是當時的庶民。不知為什麼，男人手上拿著葫蘆瓢，前方的小河裡頭則有條巨大的鯰魚（編按：《瓢鮎圖》的鮎指的是鯰魚，沿用自中國古代將「鯰」寫成「鮎」的習慣。日語中的「鮎」原指香魚，讀音為AYU；《瓢鮎圖》問世後，日本納入以「鮎」字代表鯰魚的用法，讀音為NAMAZU，漢字寫成「鯰」或「鮎」）。

這個男人在做什麼？答案就寫在畫作上方的文字裡。

這幅畫其實是足利義持所提出的**禪修問答題目**：「若是使用圓潤平滑的葫蘆瓢，有辦法抓到黏膩滑溜的鯰魚嗎？」如拙於是把義持的提問畫成了圖畫。

畫作上方寫著足利義持的提問，以及當時共三十二名禪宗高僧們的回答。當時那些擁有大智慧的禪僧們，是如何回答這個難題的？以下我用較為白話的方式，列舉其中幾個比較容易理解的答案。

有位名為周宗的僧人回答：「如果想順利抓到鯰魚，只要在葫蘆瓢上頭抹油就行了。」大家讀到這裡應該會忍不住嘀咕：真是個蠢答案，對吧？「這樣反而更

難抓吧？」可以想見，後面果然立刻有人吐槽他。除此之外，自然也有符合禪修問答精神的哲學性回答：「表面上是用葫蘆瓢限制鯰魚的行動，實際上卻是反過來，**是鯰魚控制了葫蘆瓢的行動。**」另外也有這樣的答案：「只要等待鯰魚一邊擺動尾巴，一邊爬上竹竿就行了。」這是參賽者基於從前自中國傳入的諺語「鯰魚上竹」（比喻事情難以成功），所做出的回答。

就像這樣，禪僧們巧妙地運用故事、古典文學、佛典等，或是直接接續前一位回答者，以相關連句等技巧回答義持的提問，**是場充滿玩心的機妙遊戲。**如同現代常見的連歌[19] 或大喜利[20] 等機智問答那樣。

當時，這種活動都是在將軍、官家、有勢力的武將或高僧等上流階級的人們聚集的「會所」（文化沙龍）中進行。室町時代的會所，是上流階級的人們私下交際或

[19] 連歌起源於十五世紀，源自中國漢詩的絕句，係指由多個作家共同創作的日本詩歌。

[20] 大喜利原指「事物的最後階段、結局」，為歌舞伎的用語。現代則多指表演形式：由幾位落語家並排坐在舞臺上，分別針對主持人的問題提出有趣的答案，或說出令人心悅誠服的解答以取悅觀眾。

娛樂的場所，可能設在宅邸的某一處，或是固定舉辦於庭院內的某一室，又或者是一棟獨立的建築物。

到了室町時代後期，許多日本傳統技藝漸漸萌芽。例如被稱為能劇的猿樂、發展成佗茶的鬥茶和回茶、於後世演變成連歌或花道（華道）的花合與花競等，這些傳承至今的日本文化，全都是在這些上流階級的會所中誕生的。

在會所負責室內設計，同時還必須進行藝術指導的人，被稱為「同朋眾」。 室町中期進入東山文化時代（即室町幕府第八代將軍足利義政〔一四三六～一四九〇年〕在位期間）之後，**這些同朋眾開始以藝能或藝術專家的身分活躍於業界，並採用統一的「阿彌號」區分彼此。**

例如負責鑑定、管理水墨畫等美術工藝品的是能阿彌、藝阿彌、相阿彌，並稱「三阿彌」。另外，還有專職插花的立阿彌、擅長猿樂的音阿彌、嫻熟茶道和香道的千阿彌等稱號。這些專業人員對於後世傳承的各式藝道發揮了極大的影響力。

步驟二 從歷史背景鑑賞

幕府與畫僧聯手，進入水墨畫全盛時期

室町幕府足利將軍雇用的這些同朋眾，與京都相國寺的畫僧如拙、周文等禪師，使水墨畫邁入全盛時期。以下便簡單說明水墨畫的基本鑑賞知識。

所謂水墨畫，並不單指「以黑色墨水描繪的圖畫」，而是透過中國南宋傳來的技法，表現墨水深淺、濃淡、渲染或模糊、飛白（乾燥、留白）等效果的圖畫。在日本美術史中，「水墨畫」三個字，大多是指鎌倉時代以後的圖畫，當然也有略施以彩色的作品，但無論如何，只要是以墨水為主角的畫作，就可稱之為水墨畫。

水墨畫源自於中國，中國的水墨畫有各種不同的樣式與主題，而日本最常描繪的是山水畫。所謂山水畫，正如其名，畫的是以山或水（河川、湖泊）等自然環境作為主題的繪畫。中國的山水畫，畫的是氣韻生動的精神，而不是單純的寫實風景畫。換句話說，**中國的山水畫是宇宙自然的普遍法則和內在現實的實現**。相較於此，**日本的山水畫則更重視作者心象與真實風景的相互輝映**。

水墨畫的有趣之處在於儘管畫本身只有黑與白，其中卻隱藏著繽紛的色彩。在西方，在保羅・塞尚之後，本質性的「顏色」和「形狀」，成了繪畫的構成要素，野獸派和立體主義因而誕生。然而，水墨畫並沒有「顏色」的概念，而是根據「墨水兼具五彩」（墨分五色）這個原則進行創作。意即，儘管水墨畫的世界裡只有黑與白，依然必須藉由黑白兩色，以及兩者之間的無限灰階濃淡，做出色彩的表現。

這種表現可說是色彩的抽象化。實際上，在許多水墨名作當中，只要仔細觀察，就可在「無色彩」的水墨畫裡，看到潛藏其中、令人驚豔的豐富色彩。

在水墨畫當中，畫家必須運用黑色的濃淡描繪對象物。不論目標有形或無形，甚至就連空氣感和質感都必須細膩處理，藉此實現豐富、多彩的表現。此外，水墨畫不同於油彩，一旦下筆便沒辦法重來，可說是一筆決勝負的世界。在這些條件與期待的情況下所描繪出的線條，必定蘊藏著獨一無二、千載難逢的美感。還請各位帶著這樣的基本知識，重新鑑賞水墨畫，一定會有全新的感受。

《天橋立圖》──雪舟

十六世紀初，紙本墨畫淡彩，京都國立博物館（京都）

國寶

步驟一 從作品表現鑑賞

構圖宏偉，大膽與細膩兼具的水墨傑作

雪舟（一四二○～一五○六年，又稱拙宗等楊；四十六歲後改稱雪舟等楊）現存的作品只有二十多件，但其中就有六件被指定為日本國寶，可說是**「國寶認證」比例最高的畫家**。雪舟的作品一直備受讚賞，在全球各地也是名氣響亮。近幾年，他的作品更在水墨畫的誕生地中國，獲得極高的評價。

目前流傳後世的二十多件雪舟真跡中，據說大多數都是雪舟從中國回到日本後，在年約五十歲的晚年時期完成的作品。他在離世前幾年繪製的這幅《天橋立圖》（見第一三四～一三五頁）**更被譽為日本水墨畫史上的傑作之一**，在一九三四

年被指定為國寶。

大約一張榻榻米大小（約九○×一八○公分）的紙張中央，塞進了滿滿一大片的海灣；位在中心處的是長達三・六公里的廣大沙洲「天橋立」；畫面的盡頭則屹立著雄偉壯麗的群山。仔細一看，煙霞籠罩的群山高處，有施以彩色的世野山成相寺，山腳下的樹林之間則遍布著神社和寺院。雪舟利用薄墨擴散出天空與大海；其**靈巧生動的墨水濃淡、大膽與細膩兼具的筆觸、宏偉壯闊的構圖，皆為優異畫技的極致表現。**

光是站在這件以全景描繪莊嚴風景的作品前，就能感受到天橋立有如天然橋樑般，將當地擁有一千三百年歷史的三處古剎（成相寺、智恩寺、籠神社），全數連結在一起的神聖氛圍。

關於這件作品的創作時間，目前較有說服力的說法，是雪舟在一五○一年（約八十二歲）所繪製。據說《天橋立圖》是雪舟八十歲出外旅行返家後所描繪的實景，**畫中景象與現代人搭乘直升機，從高空約八百公尺的位置拍攝的天橋立十分相似。** 然而，當時該地點並沒有可讓人如鳥兒般從高處眺望天橋立的場所。

換句話說，儘管這件作品的確是以實地考究的景觀為基礎創作，但雪舟並未直接把眼前的景像圖像化，而是**於腦中轉換成俯瞰的角度後重新建構而來。**

此外，貼近畫作仔細觀察後會發現，整件作品的運筆其實十分粗糙，給人一呵成的豪邁印象。實際上，此畫是以二十張尺寸大小不一的紙拼貼而成，來回重畫的痕跡、寫有寺廟名稱的部分多達二十三處；畫面中亦找不到清楚標示作者姓名的落款、印章。從上述這些線索推測，《天橋立圖》**很可能只是一幅將寫生草圖直接拼接成與成品相同大小的底稿。**

然而，這種底稿所獨有的躍動感和力度，正是這件作品最吸引人的所在。

步驟二 從歷史背景鑑賞

充滿能量的粗獷畫風，在戰亂時代深受追捧

雪舟於一四二〇年出生於備中赤濱（今岡山縣總社市）。不知道是否因無權繼承家督（家族中權力最大的領導者）之故，雪舟從小就進入鄰近的寶福寺，踏上了

禪僧之路。到了雪舟十歲的時候，他轉至京都的相國寺修行，並向周文禪師（師事《瓢鮎圖》作者如拙）學習繪畫。

由於相國寺具有學院派特色，偏愛細膩的畫作，雪舟的大膽畫風並不受讚賞。

因此，雪舟接受了西國領主大內政弘（一四四六～一四九五年）的邀請，決定將據點遷移至山口縣。之後，雪舟在一四六八年被大內領主選為遣明使，跨海前往中國明朝，並在當地學習正統水墨畫約兩年。過去他在京都未獲得認同的生動畫風，似乎在中國得到了極高評價，甚至還在北京替明朝政府的建築物繪製壁畫。

返回日本後的雪舟，仍持續繪製具有個人風格的作品。其中總長度達十一公尺的名作《四季山水圖》（共四幅），便是以**粗獷且大膽的筆觸，描繪出日本的自然**

與四季變化；雪舟更透過這件作品，確立了個人獨有的水墨畫世界。

終於，雪舟在山口縣的名聲，再度流傳至京都。當時正值歷經應仁之亂的戰國時代，動亂的背景也是促使雪舟大受歡迎的原因之一。**雪舟的畫風充滿能量，正好符合當時「權力即等於正義」的時代氛圍。**

《四季山水圖》之一

雪舟在八十歲後描繪了《天橋立圖》。這件作品既不屬於中國畫風，也不完全是日本風格，而是由雪舟確立的**獨創日式水墨畫**。

除此之外，還有些知名的逸事，傳揚著雪舟的才能。據說雪舟年幼於寶福寺修行期間，由於成天只顧著畫畫，忘忽了修行，寺廟的住持便把他綁在佛堂的柱子上以示懲戒。沒想到雪舟竟用腳拇趾沾著滴落在地板上的淚水，畫出了漂亮的老鼠圖像，住持因而深受感動，便允許他繼續畫畫。

以上這則逸事最早出現在江戶時代編撰的《本朝畫史》（一六九三年）裡，但其實這個故事完全是杜撰的。此書的編撰者是狩野永納，他出身自室町時代中期～江戶時代末期，居於畫壇核心地位長達四百年之久的專業畫師團隊狩野派。當時，風靡一世的狩野派畫師們皆**將雪舟尊崇為老師，並以身為雪舟的繼承者而自豪**。因此才會杜撰出這種逸事，將雪舟神格化，藉此鋪墊自己的權威。

當時，**由於狩野派的熱烈追捧，各領主們爭相求取雪舟的作品；受惠於雪舟的盛名，領主的家中也會裝飾狩野派（自稱雪舟繼承者）的圖畫**。在這樣的時空背景下，市面上出現了許多贗品，數量之多，甚至讓人「一聽到雪舟，就直覺是贗

品」、「一提到狩野派，就不得不懷疑是贋品」的程度，可見氾濫得多麼嚴重。

到了**明治末年**，**在江戶時代即被狩野派神格化的雪舟**，**開始被譽為畫聖**。在他去世四百五十年後的一九五六年，不光是日本，全球各地都有讚揚雪舟的活動，例如，一九五五年的維也納世界和平大會上，雪舟便被推選為與音樂神童莫札特（Wolfgang Amadeus Mozart）、德國浪漫主義詩人海涅（Heine）並列的「世界十大文化人」之一，他同時也是名單中唯一的日本人。

這位享譽全球的日本畫聖，其盛名也因此變得更加堅不可摧。

《龍虎圖》——雪村

十六世紀，紙本墨畫，美國克利夫蘭藝術博物館（克利夫蘭城）

國寶

步驟一　從作品表現鑑賞

奇想始祖、怪咖畫家的代表作

伊藤若冲、歌川國芳等，長期被定位為「奇想」畫家，講得口語一點，他們是日本美術史上有名的怪咖。有趣的是，隨著現代創作的個性與創新性日益普及，越怪的東西反而越受歡迎，奇想畫家的作品也因此備受矚目。二〇一九年二月，上野東京都美術館舉行「奇幻系譜展　江戶繪畫奇蹟世界」（Lineage of Eccentrics: The Miraculous World of Edo Painting），集結了岩佐又兵衛（一五七八～一六五〇年）、狩野山雪（一五八九～一六五一年）、伊藤若冲、曾我蕭白、長澤蘆雪、歌川國芳、白隱慧鶴（一六八六～一七六九年）、鈴木其一（一七九六～一八五八年）共

141

八人的代表作，展出十分成功，可見奇想風潮的熱度有逐漸升溫的趨勢。

雪村（一五○四～一五八九年，又稱雪村周繼）是活躍於戰國時代的東國（關東）畫僧，更是**「奇想系譜」的始祖**。據說雪村這個名字，是仿照上一個世代的大前輩雪舟而來，不過兩人的畫風完全不同。雪舟獨創了日式水墨，筆觸粗獷大膽；雪村的畫風則創新且充滿人情味。**若把雪舟視為正統，那麼，雪村應該算是徹頭徹尾的怪咖畫家。**

這件《龍虎圖》其實是左右兩幅屏繪（見第一四四～一四五頁），洋溢著專屬於雪村的獨特風格。日本自室町時代以後，龍與虎便一直是戰國武將喜愛的繪畫主題。**尤其，屏風繪更是武家社會用來誇耀權力的重要道具。**

中國五經之一的《易經》中即寫道「龍吟雲起，虎嘯風生」、「雲從龍，風從虎」，喚雨的龍與呼風的虎，彼此會形成緊張對峙的局面，而這樣的構圖正好呼應當時風雲變色的時代，這正是此繪畫主題大受歡迎的主因。

雪村的《龍虎圖》中，也看得到激烈的狂風與飛濺的浪花，畫面相當生動。

中國的水墨畫師牧谿，同樣畫過《龍虎圖》，並收藏於京都大德寺。牧谿畫中

的老虎殺氣騰騰，相較於此，雪村的老虎則略顯滑稽、可愛，一點都不嚇人。儘管當時想在日本看到老虎是不可能的事，但這似乎也不能當成開脫的理由。例如，江戶時代的寫實畫師圓山應舉儘管未曾親眼見過老虎，仍然能將之畫得十分逼真（見本頁《猛虎圖》掃描連結）。

不光是把老虎畫得滑稽，雪村在《呂洞賓圖》中所畫的龍也十分幽默。那是幅描繪仙人呂洞賓站在表情略顯驚呆的龍頭上，與天空的另一條龍遙遙相望的作品。圖中的呂洞賓雙眼圓睜，眉毛、鬍鬚，甚至連鼻毛都隨著猛烈的強風飄動，整個人呈現有如折斷頸骨般的姿勢。從古至今，**還沒見過中國另個繪畫實例，也把呂洞賓畫得這般畸形。**

「奇怪、不可思議，卻也十分有趣」，這便是雪村被譽為奇想始祖的原因。話雖如此，雪村的特色也不光只有這種破天荒的獨特畫風。其實他的作品中，也有許多靜謐且深奧的山水畫，或是像塞尚那樣的靜物畫，就連細節之處都充滿著獨創性，總教人百看不厭。

《猛虎圖》
（圓山應舉）

《呂洞賓圖》

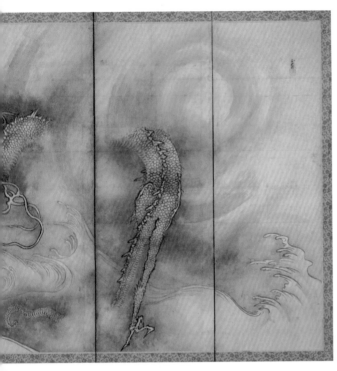

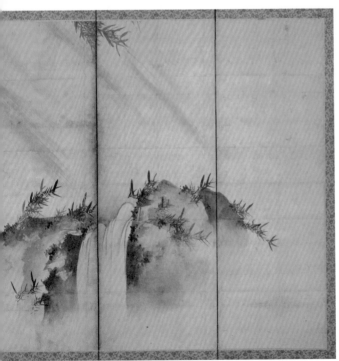

《龍虎圖》
完整圖像

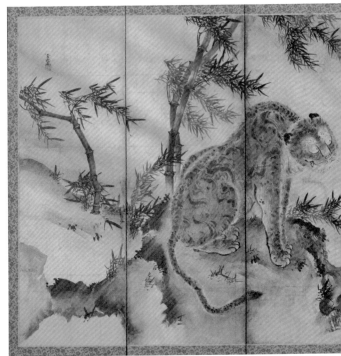

145

步驟二 從歷史背景鑑賞

日本美術史上首位以「個體」思維創作的畫家

雪村大膽且細膩的奇想畫風，究竟是怎麼培育出來的？若從生涯經歷來看，我認為雪村的奇想，應該和他終生都未曾離開關東地區有關。

雪村生於常陸（今茨城縣）的權勢武門佐竹一族，但由於他的父親選擇讓偏房的孩子成為繼承者，因此，雪村便決心出家成為畫僧，並前往會津（福島縣）、小田原（神奈川縣）和鎌倉一帶遊歷。據說這是一趟關於繪畫的修行之旅。

當時，小田原在北条氏的治理下，當地的文化藝術水準極高；鎌倉也以圓覺寺為中心，發展出十分興盛的**禪宗文化**。也許正是因為雪村在常陸、會津、小田原、鎌倉等遠離京都的各種場所修行，才得以培育出如此柔軟且多樣性的畫風。

日本從室町時期開始，便流行**把先人的繪畫當成範本，以模仿、臨摹的方式來學習繪畫技巧**，此為所謂的「粉本主義」，但雪村卻完全不走這樣的路線。在《說門弟子資云》這本據說是由雪村撰寫的畫論中便提到：**「繪畫的形狀可向自然萬物學**

習；筆跡的省略與否也可請教老師，但最重要的，是作畫者自己的心。否則，這些畫作便稱不上是自己的畫。」

如果這番話真的出自雪村本人，那麼，在身為奇想始祖的同時，**他應該也是日本美術史上，第一位倡導以「個體」思維作畫的先驅。**然而，也有人說《說門弟資云》是江戶後期的文人畫家谷文晁等人，假借雪村的名義所編撰，此說法的真偽至今仍未獲得證實。

但無論事實為何，這本精彩的畫論仍確實講述了備受谷文晁等人尊敬的雪村，其畫作擁有多大的魅力。雪村的個體表現，是日本美術史上的先例，這點同樣毋庸置疑。**自此之後，日本美術開始對個體性的創作表現出尊重，這也是東洋美學邁向近代美術的重要元素之一。**

雪村同時也是對後世畫家造成極大影響的創作者。例如，琳派的代表畫師尾形光琳就十分敬愛雪村，留有許多臨摹其作品，或足以讓人清楚感受到雪村風格的畫作。據說光琳甚至還持有雪村的印章。

在近代方面，岡倉天心在一九○三年，於英文版的《東洋的理想》一書中評

論雪村：「**對這個畫家來說，生活的一切不過就是場玩樂，**他以堅強的意志體驗、享受充斥在宏偉自然裡所有無法抗拒的力量。」（語出《岡倉天心全集 一》，佐伯彰一譯）這樣的創作心態，更對後續接受岡村天心指導的狩野芳崖（一八二八～一八八八年）、橋本雅邦（一八三五～一九〇八年）等人造成相當大的影響。

據說雪村直到八十多歲過世前，都未曾放下畫筆，為此留下了許多作品，但明治以降邁入近代之後，他的作品在日本國內並未受到太大的矚目，流出海外的作品亦不在少數。身為伊藤若冲、曾我蕭白、歌川國芳等奇想畫家的先驅，相信雪村的作品今後應該會重新在日本引起關注。

第三章

從日本美術史的演進
培育知性涵養

——從桃山時代到明治以降

桃山時代的三大要點

Point

❶ 織田信長、豐臣秀吉崛起之後，華麗絢爛的美術風格，逐漸在日趨穩定的社會中興起。

❷ 用以彰顯各武將權威的城堡被大量興建，裝飾室內的隔扇、屏風等日常用品，逐漸成為繪畫的核心。

❸ 另一方面，隨著茶道文化盛行，「侘寂」精神亦十分興盛。

《唐獅子圖屏風》——狩野永德

十六世紀，紙本金地著色，宮內廳三丸尚藏館（東京）

步驟一 從作品表現鑑賞

華麗絢爛的破格演出

兩頭雄偉的獅子，在籠罩著耀眼金箔金雲的岩山中昂首闊步。隨風飄動的螺旋狀鬃毛和尾巴、斑點紋路的身體，教人感受到強而有力的肌肉。這種「唐獅子圖」是從中國傳入的主題，而透過金雲創造出的留白美感和力度，更使這幅屏風繪充滿迷人的日本美學，充分演繹出桃山時代華麗絢爛的「破格之美」。

狩野永德的《唐獅子圖屏風》（見第一五四～一五五頁）描繪在用以裝飾城堡內部的屏風上，也就是所謂的「障壁畫」。障壁畫採用的手法，多以金碧濃彩畫為主流；所謂金碧濃彩，便是在金地上厚塗群青或綠青等彩色顏料。

這幅障壁畫有這麼一段傳承的故事。據說此畫是豐臣秀吉在一五八二年的備中高松城之戰[21]時，置於陣地中用以鼓舞士氣的**陣屏風**。之後秀吉因聽聞本能寺之變[22]而率軍返回畿內，後續更把這件屏風贈送給前來議和的敵軍毛利輝元（一五五三～一六二五年），作為雙方停戰的信物。

然而，若回到作品本身考量，就一般屏繪的尺寸來說，這件《唐獅子圖屏風》（二二四‧二×四五三‧三公分）可說是異常得大。因此也有人推測，《唐獅子圖屏風》並不是用於戰爭時的陣屏風，而是放在秀吉修築的大阪城或聚樂第（城郭兼宅第）等建築裡頭，單純用以裝飾大廳的障壁畫。

21　備中高松城之戰發生於一五八二年，羽柴秀吉（即豐臣秀吉）受織田信長之命，對毛利氏配下清水宗治守備的備中國高松城進行之攻略戰。最後因本能寺之變而中止，秀吉軍與毛利軍議和。

22　本能寺之變發生在一五八二年，織田信長的家臣明智光秀於京都附近的桂川叛變，討伐位於本能寺的織田信長及其後繼者織田信忠，逼使兩人先後自殺。本能寺在事變時發生火災，令信長葬身火海且屍骨無存。此時織田信長已蕩平主要對手，即將統一日本，此事變終結了織田信長統一日本的努力。

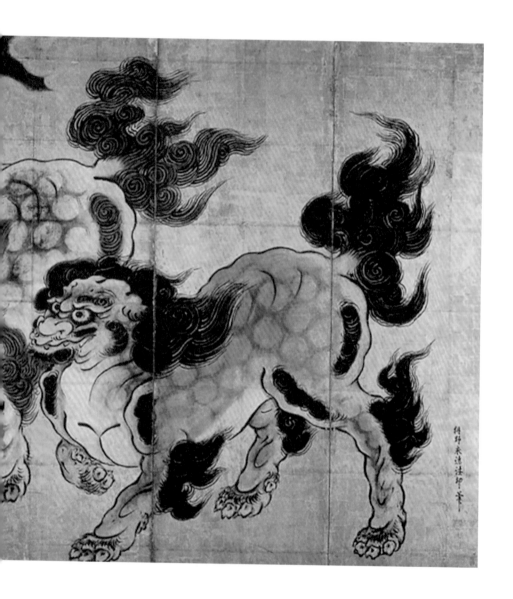

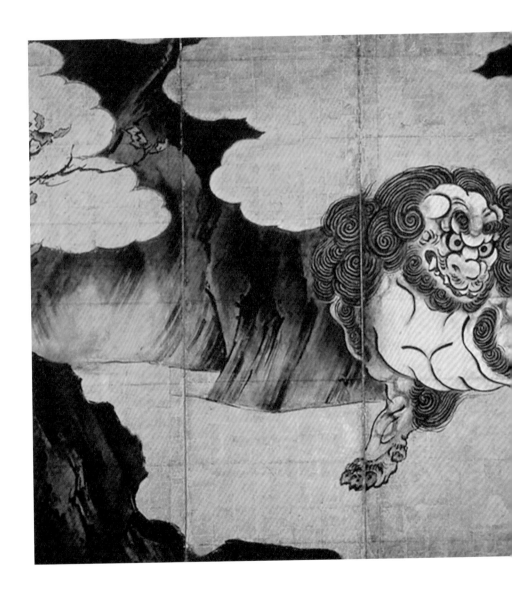

然而不論是作戰時的陣屏風也好，純做裝飾的障壁畫也罷，大家請先試著想像，當時在這幅巨大畫作前端坐的豐臣秀吉——威猛的唐獅子躍然於金箔紙本上，因光線照耀而在秀吉的身後反射出熠熠的光芒。眼見此情此景，站在秀吉對面的武將或外國傳教士，應該會被那股氣勢震懾而心生畏懼吧。

換句話說，**在這個政權日益穩定的時期開始繪製的金碧障壁畫，等於是為了使城堡設施更顯莊嚴的舞臺演出裝置**。此外，由於唐獅子是王者的守護神，自桃山時代起便是十分盛行的主題。

這件優異的作品明明具備日本國寶的資格，但別說是列為國寶了，甚至連重要文化財的邊都沾不上。這是因為這件作品在明治時代便被獻給了皇室。

大家可能不知道，**日本皇室的私有物品，包括繪畫、書跡、刀劍等，都被視為「御物」**。《唐獅子圖屏風》在昭和天皇駕崩之後，就被納入國庫，收藏在宮內廳管轄的三丸尚藏館裡，而依照慣例，御物不被列在《文化財保護法》的指定對象之內，因此，這件作品迄今仍未被指定為國寶或重要文化財。

步驟二　從歷史背景鑑賞

大半作品於戰火中燒失的悲慘天才

負責繪製《唐獅子圖屏風》的狩野永德，生於動盪的戰國～安土桃山時代。截至江戶末期，擁有四百年歷史的狩野派，一直在日本畫壇中居於核心地位。而在狩野派當中，最頂尖的天才畫師便是第四代的永德。人們誇讚永德的繪畫技巧「如大蛇般滑溜，似鶴一般飛舞」。以下就簡單從其生平背景開始介紹。

永德出生於一五四三年，是狩野派第三代松榮的兒子。史料中並未記錄永德從什麼時候開始繪畫，只知道他一直在祖父元信（一四七六～一五五九年）身邊學畫。二十四歲（一五六六年）時，永德和父親松榮一起繪製了大德寺聚光院的障壁畫，由他負責的畫作包括《花鳥圖》十六面（見第四十九頁）、《琴棋書畫圖》八面。

之後，永德還親手繪製了官家近衛前久與武將大友宗麟等人宅邸的障壁畫。到了一五七四年時，永德製作了知名的上杉

《琴棋書畫圖》

本《洛中洛外圖屏風》（見第一〇二頁）。這件作品最後由織田信長贈送給上杉謙信，並由上杉家代代相傳，現已被指定為日本國寶。

差不多就是從這個時候開始，永德便得到織田信長的認可，更在一五七六～一五七九年期間，接受信長的委託，負責繪製安土城的障壁畫。

於此同時，三十四歲的永德讓出了家督的權利，全心投入安土城的障壁畫繪製。由於作品一旦不符信長的心意，就會遭到斬首，後人因此推測，永德應該是基於這樣的覺悟，才會甘心地把家督的權利出讓。

儘管信長似乎很滿意永德完成的作品，卻在一五八二年的本能寺之變被迫自盡，安土城也遭受祝融之災，那些被視為永德最高傑作的障壁畫也因而燒失。

之後，永德被納入信長繼承者豐田秀吉的麾下，負責繪製聚樂第和大阪城的障壁畫，而秀吉死後，這些珍貴的作品也無故全數消失。最後，永德在一五九〇年，也就是秀吉統一天下的那年過世，得年四十八歲。據說死因是過勞死。

永德是縱橫戰國時代的天才，如果他付出生命所繪製的障壁畫依然存在，那些作品應該會成為日本美術的至寶，實在遺憾。

在這之後，永德的孫子狩野探幽成了江戶幕府的御用畫師，狩野派的地位更顯崇高，甚至被奉為「**畫匠霸主**」，直到明治時代之前，狩野派都穩穩守著日本美術界的權威寶座。為何狩野派的氣勢能如此長久持續且屹立不搖呢？

基本上，狩野派是以室町時代的畫師狩野正信為始祖。正信向室町幕府的御用畫師小栗宗湛（一四一三～一四八一年）學畫，之後受到足利義政的賞識，也成為御用畫師。正信融合了中國風的水墨畫與大和繪，並以現實且簡明淺顯的畫風，建構了狩野派的基礎。

狩野派傳到第二代狩野元信時有了些許轉變，因為比起繪畫，元信的政治能力顯然更為卓越。他積極爭取以將軍為首的武家、官家眾、禪宗等有權勢的寺院、市民群眾的支持，一步步把狩野派推向更穩固的地位。在這樣的過程中誕生的第四代，便是天才畫師永德。

狩野派終於在永德的時代登上巔峰，但在這之後，卻出現了被迫決斷的時刻。

當豐臣秀吉亡故後，豐臣家與德川家康形成對立。過去，狩野派總是依附在權勢底下，但在危急存亡的關鍵時刻，一旦選錯邊，就可能自取滅亡。

狩野派所採取的生存戰略十分了得。他們採用連橫合縱的三面作戰，門徒山樂、內膳投靠豐臣家；永德的弟弟長信投靠德川家；次子孝信則是在朝廷擔任宮廷畫師，**藉此建構出不論哪個權勢滅亡，狩野派都能續存的體制。**

最後，德川家在關原之戰贏得勝利，幕府隨之轉移到江戶，狩野派的長信等人，也跟著把據點轉移到江戶，協助繪製了江戶城的障壁畫等作品。另一方面，採取三面作戰，跟隨豐臣一族的山樂也以「京狩野」（京都狩野派）之名，在京都保住了命脈。

話雖如此，由於狩野派屬於重視師承的粉本主義，因此，有部分學者批判**狩野派抹殺了畫家的個體性**。但在另一方面，後世的伊藤若冲與葛飾北齋等眾多富有個性的畫師，積極向狩野派學習繪畫基礎，也是不爭的事實。由此看來，狩野派的功過實在無法一概而論。

《松林圖屏風》——長谷川等伯

十六世紀，紙本墨畫，東京國立博物館（東京）

國寶

日式水墨畫的最高極致

步驟一　從作品表現鑑賞

隱約浮現在晨霧中的松林輪廓、遠處有覆蓋白雪的山影，畫面中可明顯看出這是個冬季的早晨。再過不久，太陽就要升起，**晨霧將在放晴後消失的這個瞬間，撲朔迷離的空氣感教人不由得目眩神迷。** 如此精湛捕捉「無常交界」的名作，便是長谷川等伯（一五三九～一六一〇年）的《松林圖屏風》（見第一六二～一六三頁）。

每年一月，這件作品都會在東京國立博物館公開展出，實際親眼觀賞時，總會令人有種不可思議的感覺。就我個人的鑑賞經驗，似乎只要看得夠久，畫面中的濃霧裡便會慢慢浮現出某種神祕的東西。

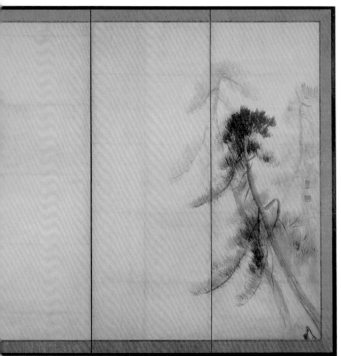

《松林圖屏風》
完整圖像

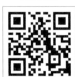

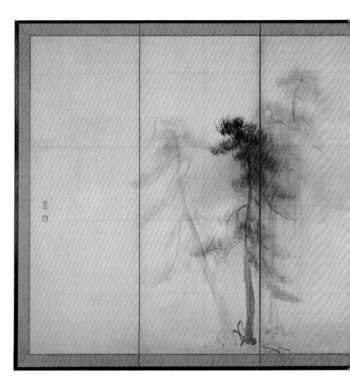

對日本人而言，**四季翠綠的松樹代表著吉祥**。因此，每年正月，總會有不少粉絲在初詣（新年首次參拜）之後，前往東京國立博物館鑑賞這件作品。

只要靠近觀賞就會發現，等伯使用將前端搗碎的竹子，或是綁成綑狀的稻草作畫。因此**明明筆觸如此粗糙，從遠處觀賞時，眼前卻出現近乎寫實的玄妙光景**，這正是這幅屏風繪最吸引人的所在。

《**松林圖屏風**》被視為日式水墨畫的最高傑作之一，並於一九三四年被指定為**日本國寶**。但這幅畫卻有著許多可疑之處，前文提過的「過分粗糙的筆觸」即為疑點之一。另外，儘管屏風繪通常都是由四～五張畫紙銜接而成，但不知道為什麼，這件《松林圖屏風》紙張的諸多銜接處卻都沒有對齊。

另外，左右紙張的寬度也有兩公分的差異，下方的水平線也有左右不連續的情況。更進一步細究，這些用來繪圖的紙張，也不是屏風繪常用的雁皮紙，而是普通的薄紙。這個時期的長谷川等伯已稍有名氣，不太可能在交貨的作品上使用品質較差的紙。因此學術界中也有人基於上述事實，**推測這件作品其實只是底稿**。

但在另一方面，目前已證實此作品使用的是最頂級的墨水。若真為底稿，怎可能刻意使用如此昂貴的墨水？儘管《松林圖屏風》是日式水墨畫的極致之作，卻仍有這麼多的謎團存在，對粉絲來說，也算是另一種魅力獨具。

步驟一　從歷史背景鑑賞

痛失愛子、悲傷滿溢的曠世巨作

了解長谷川等伯繪製《松林圖屏風》時的個人背景，可作為鑑賞這件作品時的參考依據。

等伯是在故鄉能登（位於日本北陸地方中央），以繪製大和繪為主的佛畫畫師，他的前半生都在能登度過。由於從小在染坊長大，因此不難想像，等伯自幼便對色彩極為敏感，同時學會了各種裝飾性的造型創作方式。值得注意的是，時至今日，等伯似乎已成了能登地方的代表畫師。過去我在金澤 21 世紀美術館擔任館長時，館內偶爾也會舉辦等伯的特別企畫展。

對自己充滿信心的等伯，在二十三歲時帶著妻子和年幼的兒子久藏遷居京都。

之後，等伯便偕同四個兒子和門徒，豎立起長谷川派的旗幟。**得到茶道宗師千利休**

（一五二二～一五九一年）的賞識後，在利休的引薦之下，等伯得以替大德寺的山

門繪製天井畫及柱繪等，並就此加入知名畫師之列。在這之後，他的名聲終於傳到

豐臣秀吉的耳裡。

然而，當時正是狩野永德率領的狩野派全盛時期。一個才剛興起的門派居然能

讓秀吉產生這麼大的興趣，可想而知，爬上巔峰的等伯，對狩野派來說，無疑是極

大的威脅。**於是，永德便用盡各種手段，阻礙等伯接近秀吉。**

不知是幸或是不幸，永德在四十八歲時因過勞而逝世，等伯便藉此機會面見了

秀吉。當時秀吉為了弔唁年僅三歲便早逝的愛兒鶴松，建造了菩提所[23]祥雲寺，並

委託等伯繪製祥雲寺的障壁畫。

如果這項任務能順利進行，狩野派就會被長谷川派取代，這是成為畫匠新霸主

的絕佳機會。且因為繼承永德基業的長子狩野光信並沒有什麼繪畫天賦，等伯的兒

子久藏則擁有連父親都十分認同的才能。

然而天不從人願。在祥雲寺的障壁畫完成前，就差短短兩個月的時間，久藏卻在二十六歲英年早逝。久藏的死因眾說紛紜，有人說他死於狩野派的暗殺，也有人說是因為繼母生了四男，久藏為避免繼承糾紛而選擇自殺。秀吉辭世後，原本存放於祥雲寺的障壁畫被遷移至附近的智積院，雖因兩次的火災而多有損失，至今還能欣賞到部分被指定為日本國寶的倖存作品。

比起作品被燒毀，對於打算讓久藏繼承基業，延續長谷川派的等伯來說，失去最愛的兒子，才是最令他悲慟的吧。而在鼎盛時期痛失愛子後，等伯在那段失意期間所繪製的曠世巨作，便是這件《松林圖屏風》。

至今我們仍不清楚這件作品的委託者是誰，搞不好這只是等伯為了療癒悲慟所做。若純粹為了宣洩悲傷，似乎也不難理解他為何會使用如此廉價的紙張與粗糙的筆觸了。

再回到作品本身，《松林圖屏風》正如其名，畫面中描繪的即為松樹。儘管明只有松樹，觀賞這件作品時，卻似乎能看到飄散在松林中的濃霧；甚至感受到身在濃霧中的濕度與冷冽感。然而，畫面中實際畫出的部分只有松樹，並沒有哪個部位描繪濃霧，有的只是紙張原本的色彩，也就是一大片留白而已。

實際上，日本美術中的留白，並不光是只有白色。未被作畫的部分還能表現出空間的遠近、遼闊，有時還能與作畫的部分形成對比，呈現不同的情境。

長谷川等伯的《松林圖屏風》完美地展現了留白之美。那些留白所形成的濃霧和濕潤空氣的感受，正是等伯創作當下的情感交雜。

這種藉由留白手法處理個人情緒的方式，便是日式水墨的特色之一。就情感層面的意義來說，這件作品可說是日本水墨畫的極致表現。

江戶時代中期的三大要點

① 日本進入太平盛世，東有江戶，西有京都、大阪，市民社會開始富饒。

② 儘管當時進入鎖國時期，仍有部分海外文化的交流，繪畫上也開始採用西洋畫的技法。

③ 自室町時代的雪村之後，許多被後世稱為「奇想」的個性派創作者陸續出頭。

《紅白梅圖屏風》——尾形光琳

十六世紀，紙本金地著色，MOA美術館（靜岡）

步驟一 從作品表現鑑賞

教人驚嘆連連的縝密對比結構

不只在日本國內，就連海外也擁有超高人氣、最具代表性的琳派畫師尾形光琳（一六五八～一七一六年），他在晚年所描繪的，便是這幅堪稱集大成的作品《紅白梅圖屏風》（見第一七二～一七三頁）。

這件日本國寶收藏在靜岡縣熱海市的MOA美術館，每年都會配合梅花季節公開展出。MOA美術館附近也有可遙望相模灣絕景的梅園，在公開展出時期，此處總是擠滿了前來觀賞光琳屏風和梅花，感受春天到來的人潮，十分熱鬧。

或許畫面中的時節正處於初春階段，映照在金箔上的梅花仍為花蕾；畫作中央

的河川推測是溶解的雪水。據說，這幅為慶賀春季造訪的作品，是當代富商津輕家的主人為了祝賀兒子新婚而委託尾形光琳製作。

仔細觀察便可發現，光琳在這件作品的圖案中，配置了各種不同的對立元素。

首先，右邊的紅梅是年輕的梅樹，茂盛的細枝向上延伸；左邊的白梅則呈彎曲狀，代表這是一株老梅樹。除了梅樹的樹齡彼此對比之外，佇立梅樹的靜謐與水流的躍動也互為對照。更有人指出，真實感強烈的梅樹與設計感十足的河川，其實暗喻著男女的形象，梅樹是男性，蜿蜒流動的河川是女性。畫中的一切彼此呼應，呈現兩兩相對的縝密結構。可說是立於裝飾藝術巔峰的光琳最真實的價值表徵。

時至今日，畫面中河川的黑底上仍可看到茶褐色的曲線紋路，但其實這些紋路原本是以銀箔妝點而成。為了與畫紙的金箔做出差異，黑底上的水紋自然得用銀色表現。就畫作現存的樣貌來看，在創作當下，光琳的確已考慮到銀箔會隨著時間逐漸變黑色的問題。由於雪水溶解後會變得混濁，因此變色後的銀箔最能用來詮釋初春的溶雪，整體的光澤也會由剛完成時的金碧輝煌，轉變為沉重而低調的奢華；刻意設計的流水波形與河面上真實的水紋亦呈現完美的對比。

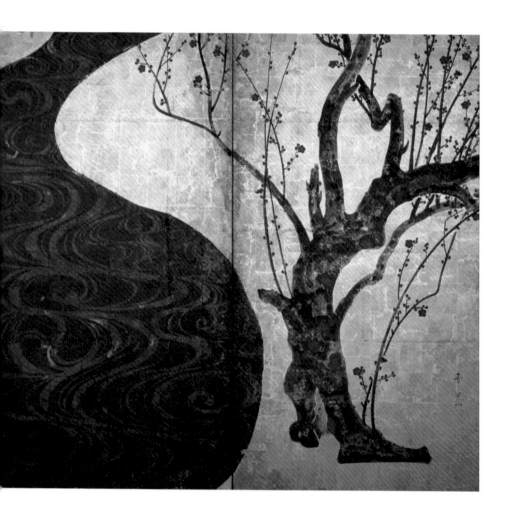

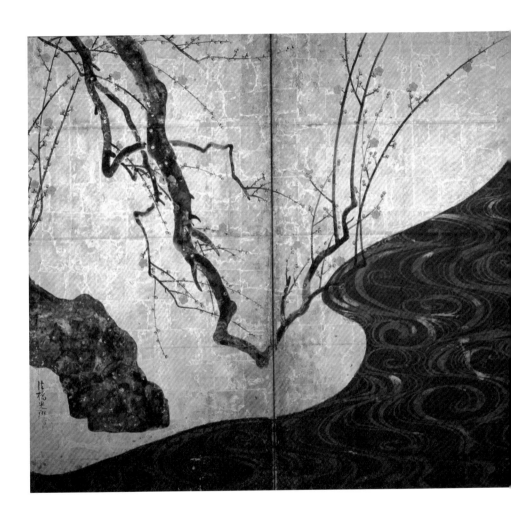

上述這些巧思，無不傳達出光琳超越單純裝飾的高超意境。

這種真實的描繪與裝飾性的對比，就隱藏在水流和梅樹之中。強調平面性設計的水流和兩側的真實梅樹彼此對照，在在表現出光琳的獨特風格。

順道一提，《紅白梅圖屏風》中的流水波形又稱為「光琳波」，除了被後世的琳派繼承之外，伊藤若冲的《菊花流水圖》中亦有採用。

據說《紅白梅圖屏風》這種兩兩相對的構圖，是仿照琳派始祖俵屋宗達的《風神雷神圖屏風》（光琳亦有同名作品，見第二十四頁）。如果撇開正中央兩片屏風中的河川不看，試著比較左右兩片屏風，就會發現左側白梅伸出樹枝的部分，如同宗達畫在屏風左側的雷神；右側的紅梅則和風神之姿重疊。大家不妨像這樣，在欣賞眼前畫作的同時，一邊與琳派系譜的相關作品互相比較，便能得到更愉快的鑑賞體驗。

《菊花流水圖》

《風神雷神圖屏風》
（俵屋宗達）

步驟一　從歷史背景鑑賞

既無血緣也非師承關係的琳派系譜

所謂琳派，是在安土桃山時代～江戶時代初期的繪畫流派。包含本阿彌光悅、俵屋宗達，以及大約一百年後活躍於江戶時代中期的尾形光琳；出現於更之後一百年（江戶後期）的酒井抱一（一七六一～一八二八年）等。

儘管說是流派，琳派和狩野派卻大不相同。琳派的畫師們既沒有血緣關係，也並非師徒關係，只不過是因為後世的畫師崇拜、景仰前人的作品，因而在跨時代的情況下，繼承了其畫作的特徵或技法，也就是所謂的概念繼承。

狩野派自認繼承了雪舟融合中國水墨畫的日式畫風，早從室町時代後半開始，直到江戶末期期間，在獲得權力者的支持之後，逐漸形成勢力龐大的派系。另一方面，琳派則是些工匠或商人系譜等立場自由的畫師，以平安時代的大和繪為基礎，擅長典雅的裝飾性畫風。

琳派的共同點是平面性、圖樣化與適當寫實的對比。例如尾形光琳的《紅白梅

圖屏風》，便將自然界不可能出現的構圖收納在畫面中，可說是完美表現琳派裝飾藝術概念的最佳作品。這種源自琳派的裝飾概念，也在十九世紀後半，被奧地利的畫家古斯塔夫・克林姆（Gustav Klimt）所繼承。克林姆在一八七三年的維也納世界博覽會上，看到光琳的《紅白梅圖屏風》等屏風繪作品後驚為天人，因而開始學習日本的金箔技術，進而確立了與油畫融合的獨特技法。**克林姆以金箔裝飾性的平面畫法，繪製了舉世聞名的代表作《接吻》，確實會讓人聯想到「琳派」的屏風繪。**

若說克林姆是琳派在西方的繼承者，實在一點也不為過。

尾形光琳特殊的人生經歷，是促使他成為琳派畫師的最大原因。尾形光琳生於一六五八年，是官家御用的京都和服商的次子。從小接觸設計、染織專為貴族打造的高級和服，就在這樣的耳濡目染下，塑造出他強大的美學意識。

光琳三十歲時，父親離世，因而繼承了龐大的遺產，終日過著和貴族朋友們四處玩樂遊蕩的生活。最終因為家產耗盡，為了填飽肚子而以工藝師為業，但也正是因為先前和官家之間的交流與縱情揮霍，才得以造就他日後耀眼華麗的創作風格。

《接吻》

就在光琳投身工藝創作的時期，他接觸了俵屋宗達的作品，畫風也逐漸偏向宗達，於此同時，他也會製作模仿雪舟或雪村畫法的各式工藝品。就是**這種貪婪的好奇心，孕育出他個人獨有的原創風格**，而不光是單純地模仿某一人而已。

四十歲時，他畫出了與《紅白梅圖屏風》齊名的代表作《燕子花圖屏風》。圖樣化的燕子花在金地上規律排列，此番大膽的構圖亦是光琳開創的獨特世界。

即便邁入晚年，光琳依然十分積極地參與和服、漆器、藥草盒或甜點盒等包裝的設計，可說是多元發展的江戶藝術家。小光琳六歲的胞弟尾形乾山（一六六三～一七四三年），同樣也是活躍於江戶的琳派畫家。兄弟倆都是日本美術史上最具代表性的藝術創作者，同時也是引領新時代風潮的設計師。

《燕子花圖屏風》
（左）

《燕子花圖屏風》
（右）

《動植綵繪 紫陽花雙雞圖》——伊藤若冲

十八世紀，絹本著色，美國喬・普賴斯個人收藏

從作品表現鑑賞

藏在細節裡的美與寫實技法

畫師伊藤若冲（一七一六～一八〇〇年）活躍於江戶中期的京都，憑藉著細膩的描繪筆法與大膽鮮豔的色彩掀起風潮。被視為他最高傑作的《動植綵繪》實為系列作，由三十幅畫作構成，其令人讚嘆的細膩筆觸和豔麗色彩，在這些精美的花鳥圖中表露無遺，**不論整體表現或是繪製技法，全被評論為日本美術的最高水準。**

《動植綵繪》中的這幅《紫陽花雙雞圖》（見左頁），描繪了雌雄一對的雞，岩石的上方有盛開的紫陽花，下方則有茂盛的玫瑰。抬起單腳，擺出戲劇性姿勢的公雞，洋溢著若冲風格的強烈色彩，同時也帶來宛如即將從畫面躍出的張力效果。

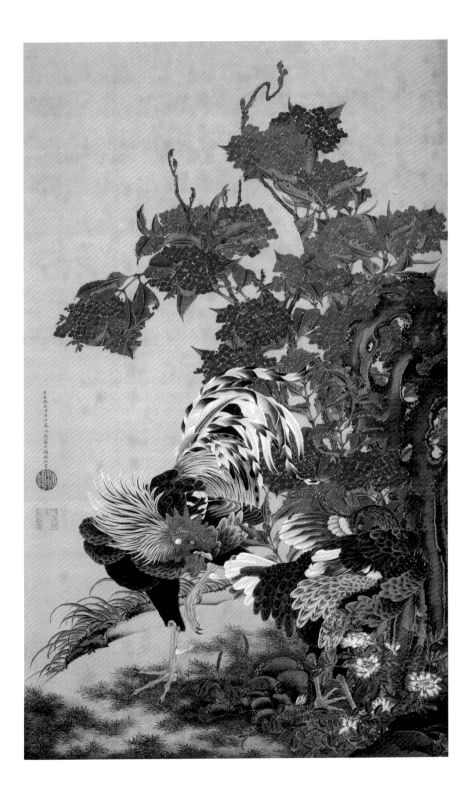

畫作上方一片片仔細上色的紫陽花瓣，則展現出若冲令人吃驚的集中力，公雞的尾巴更顯現出強而有力的躍動感。整幅畫面就這樣不著痕跡地緊緊捉住鑑賞者的目光，即便沒有先做功課，仍能盡情享受視覺上的樂趣。

這一系列散發著夢幻氛圍的《動植綵繪》，**不惜採用當時最高品質的畫絹和顏料，時至今日保存狀態仍十分良好，褪色情況極少。**

若冲在《動植綵繪》中描繪了各式各樣的動植物，三十幅畫作中就有八幅是以雞為主題。為什麼若冲會對雞這麼執著？原因就在他的這番話裡。

「現在的畫，大家都是根據畫本（畫帖）描繪，**至今還沒有直接對著物品創作的作品。**人人都想靠技術來增加賣點，卻找不到能讓技術進一步突破的事物。我唯一不同於他人的，也只有這一點而已。」（語出大典筆《藤景和畫記》）。

若冲陸續靠著狩野派的畫作、宋畫、元畫和明畫的粉本學習繪畫，但是，最後他頓悟到，**不論再怎麼臨摹，自己還是不可能超越這些前輩**，於是決定另闢蹊徑，邊看著實物邊作畫。

然而像孔雀或鸚鵡等高級賞玩動物，不是隨時隨地都能接觸得到，於是他便把

注意力轉移到村里飼養的雞隻身上，這些雞隻有著色澤美麗的羽毛。最後，他乾脆在自家庭院養了數十隻雞，如此一來，便能盡情觀察雞隻的動作和色彩，一邊細膩地描繪。**這種徹底觀察的寫生態度，在當時來說，可說是一大創舉。**

不光是雞，凡是身邊的動植物，若冲都會用鮮豔的色彩仔細描繪細部，就像是用放大鏡放大後仔細畫下來似的。此外，他也會盡可能地填滿畫面中的所有空間，像這樣的若冲，真不愧是**日本美術史上少見的鬼才**。

步驟二　從歷史背景鑑賞

虔誠佛教徒畫筆下的和諧世界

伊藤若冲於一七一六年出生於京都，他的老家「枡屋」，在京都市區的錦高倉市場經營生鮮食品批發。附近地區每天都會送來蔬菜、水果和海鮮等食品，大抵就是基於這樣的成長環境，影響了若冲後來的畫風。

文獻並未記載若冲是從幾歲開始作畫，只知道他深入鑽研繪畫和禪學、在家修

行，並取得「若冲」這個居士號。到了四十歲的時候，若冲把家業全數讓給弟弟，專心投入繪畫事業。當時，本草學十分盛行，所謂本草學，是根據藥學的觀點，研究藥草、動物或礦物等天然物質的學問。由此可知，那是個**實證主義精神高漲、凡事講求證據的新時代。**

由於若冲是個**狂熱的佛教徒**，《動植綵繪》是他在四十歲時，花了大約十年的時間才完成的作品，畫作完成後，他便連同三幅《釋迦三尊像》一起捐贈給京都的相國寺。據說若冲之所以堅持把各種植物和鳥、昆蟲、魚等生物描繪得栩栩如生，就是為了讓《釋迦三尊像》更顯莊嚴。

當時相國寺在每年六月十七日都會舉辦「觀音懺法會」，屆時會把《動植綵繪》懸掛在《釋迦三尊像》周圍，供參拜者觀賞。若冲眼中的世界，是受到**涅槃教**「**草木國土悉皆成佛**」的思想影響。所謂「草木國土悉皆成佛」是指，即便是草木或國土這種毫無情感的物品，也能秉持佛性，終將成佛。由此看來，若冲用這種對待生物的慈悲心所描繪出的作品，或許也可以算是一種佛畫。

《釋迦三尊像》

在十八世紀時的京都，若冲是僅次於圓山應舉的知名畫師，他直到一八○○年（八十四歲）辭世前仍堅持作畫，但**進入明治時代之後，若冲的關注度便持續下降**。主要原因是明治時代廢佛毀釋的影響，使相國寺陷入貧困，為此，若冲只好在一八八九年的三月，留下三幅《釋迦三尊像》，把三十幅《動植綵繪》獻納給明治天皇。多虧那時天皇賜贈的一萬日圓，相國寺才得以重新振興。然而《**動植綵繪**》**也就此成了皇室御物，一般民眾接觸不到之後，便逐漸將之遺忘。**

若冲的作品再次受到關注，是在第二次世界大戰之後，一切都得感謝美國收藏家喬・普賴斯積極收購若冲的作品，使其成為他個人的一大收藏。一九七一年，美術史學家辻惟雄、小林忠等人，在東京國立博物館舉辦日本首次的「若冲展」，公開展出普賴斯的收藏。這場展覽正好與辻惟雄在前年出版的書籍《奇想的系譜》互補，進而使若冲的作品受到注目（編按：目前日本光出美術館〔東京／門司〕已收藏喬・普賴斯的大量收藏，後續亦會舉辦相關展覽）。

之後，二○○○年在京都國立博物館舉辦了「歿後二百年若冲展」，若冲的作品就此出現在現代大眾眼前；二○一六年，東京都美術館舉辦的「誕生三百年紀

念　若冲展」更是掀起了全新的流行風潮。其實，二〇〇〇年的若冲展並沒有媒體的相關報導，展覽本身也沒有受到太多矚目，還得靠看過展覽的人**在當時開始興起的部落格等網路媒體上分享心得，若冲的作品才得以受到關注**。同樣的道理，二〇一六年的「誕生三百年紀念　若冲展」也是因為社群媒體廣為流傳，才帶來空前的人潮。或許是因為若冲的作品有著鮮豔的色彩，正好符合這個時代的潮流吧。

《犬兒圖》——圓山應舉

十八世紀，絹本著色，美國費城藝術博物館（費城）

步驟一　從作品表現鑑賞

以寫生的方式，描繪現代人眼中的「可愛」

喜愛小狗的人，看到這幅《犬兒圖》（見第一八七頁），應該會情不自禁地露出笑容吧。這件軟綿綿、圓滾滾的可愛小狗畫像，出自比前文提過的伊藤若沖小十七歲，和若沖活躍於同一時代的圓山應舉（一七三三～一七九五年）。在十八世紀時，圓山應舉已是當代首屈一指的畫師，其作品甚至比若沖更受大眾歡迎。

說到圓山應舉，不了解美術史的人或許會聯想到他知名的《幽靈圖》（落款處則寫有「戲圖」二字）。

《幽靈圖》

據說，在應舉首度以「沒有腳的姿態」描繪幽靈的樣貌之後，便就此奠定了日後「幽靈＝無腳」的形象（然而，最近已有研究發現，早在應舉之前，就有人畫過無腳的幽靈圖了）。

小狗是應舉最喜愛描繪的主題之一，光是他遺留下來的作品中，就畫過三十隻以上的小狗。由此可見，他肯定是個相當愛狗的大暖男。而在應舉筆下出現最多次的褐毛、白鼻狗兒，也在本節介紹的這幅《犬兒圖》中登場。

實際上，以小狗為主題的畫作，在過去的日本繪畫中並不常見。從應舉刻意把小狗當成繪畫主題來看，可以想見他對狗兒的喜愛有多麼強烈，甚至試圖用畫筆記錄這些可愛小生命的耀眼光芒。應舉是近代日本畫家當中，首位重視「寫生」的創作者。在漫長的日本美術史中，寫生其實並不受重視。即便如此，**應舉仍隨時放一本寫生帖在懷裡，只要一有空閒，就會心無雜念地專心寫生。**

就字面上來看，寫生是「直接描繪大自然」的創作方式，最早起源於鎌倉時代。不過，當時的寫生終究被定位為「正式作畫前的事前準備」，**寫生的結果很少會如實反映在最後完成的作品上。**

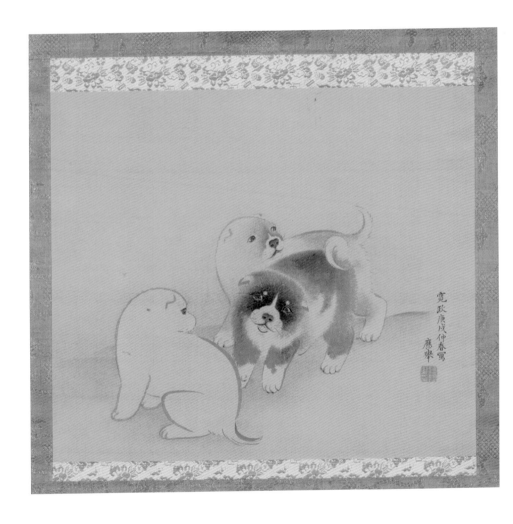

而應舉創作的特色就在於，以寫生技術為基礎的同時，有時也會採納日本繪畫的傳統性主題，藉此創造出題材多樣的作品與極具裝飾性的畫面。

他知名的《幽靈圖》便是非寫生的作品，除此之外，應舉也留有以龍等虛構生物為主題的創作。二〇一六年在東京表參道的根津美術館舉辦的「圓山應舉展」，便以「超越寫生」為副標題。該展覽把應舉的作品分成「實的寫生」、「氣的寫生」、「虛的寫生」、「虛實一體空間」等主題。

應舉畫的不光只有眼睛看得到的事物，同時也包含超越寫實的「氣」、「虛」在內，可說是畫作主題包羅萬象的多產畫師。

步驟二 從歷史背景鑑賞
源自西洋美術的各種技法開始流行

圓山應舉出生於丹波國穴太村（今京都府龜岡市）的農家，十五歲時前往京都，向鶴澤派（狩野派的流派之一）畫家石田幽汀（一七二一～一七八六年）學習

繪畫技巧。當時，應舉憑藉著繪製「眼鏡繪」賺取生活費。所謂眼鏡繪，是指透過凸透鏡的眼鏡觀賞的一種玩賞圖畫，意即以透鏡描繪風景，重現西洋美術風格的透視圖。用這種方式描繪京都風景，使應舉對透視遠近法的深淺表現產生高度興趣。

然而，那段時間應舉繪製的作品都不具落款。或許是因為應舉認為眼鏡繪「不過是用來賞玩的玩樂之物」，不算是值得落款的「作品」。

當時，享保改革[24]使得漢譯洋書（以漢文撰寫的西歐書籍）的流入趨於緩和，進而邁入蘭學[25]興盛的時代。這種現象儘管也影響了伊藤若沖，對重視寫生的應舉影響更鉅；西洋醫學書等洋書流入，使他開始積極鑽研博物學（即自然史）。

24　享保改革是日本江戶時代德川幕府第八代將軍德川吉宗在位期間所實行的幕政改革。主要目的是重振幕府財政，對國家進行立足於「農本主義」的政治與經濟改革，整頓混亂的貨幣制。一七二〇年放寬洋書禁令，並將之翻譯為日文，奠定蘭學研究基礎。

25　蘭學指的是日本江戶時代經荷蘭人傳入日本的學術、文化、技術的總稱（即荷蘭學術）。蘭學讓日本在江戶幕府鎖國政策時期得以了解西方的科技與醫學等。這也有助於解釋日本自一八五四年開國後，何以迅速且成功地推行近代化。

除此之外，中國清朝的畫家沈南蘋也於那段時間來到長崎，他所創作的各種細膩且華麗的彩色畫，也對應舉造成衝擊。或許應舉所擅長的「寫生畫結合各式傳統主題」，就是在蘭學傳入和南蘋派畫風等影響下萌芽的。

用現代人的角度來看，**應舉是個走在時代前端的畫家**，而希望拜他為師的人也從未間斷。由於應舉的人格相當高尚，一直深受眾多門徒的景仰，很快便形成了所謂的「圓山派」。

當時，以狩野派、土佐派為首的傳統畫派正處於陷入形式化的窘境中。在那樣的趨勢下，**帶來全新風氣的圓山派，讓人意識到繪畫還有更多的可能性**，因而吸引許多門徒慕名而來。圓山派的門徒有應舉的兒子應瑞，還有被稱為「應門十哲」（應舉的十位得意門生）的長澤蘆雪、渡邊南岳（一七六七～一八六三年）、森徹山（一七七五～一八四一年）等人。

值得一提的是，應舉的門徒中，有位名叫吳春（又稱松村月溪）的人。吳春原是繪製文人畫的與謝蕪村（一七一六～一七八四年）門下的高徒，蕪村離世後，吳春便投入應舉門下。**吳春將文人畫的情感敘事與圓山派的精緻畫風融合在一起**，留

下許多瀟灑輕妙的作品。

最後，吳春在京都的四条地區成立畫室，身邊也有了許多門徒，進而衍生出名為四条派的新畫派。換句話說，**「圓山・四条派」是應舉的圓山派和吳春興起的四条派的合稱**，然而，儘管吳春的四条派受到了圓山派的影響，他的創作仍是以文人畫為基礎，所以圓山派和四条派仍然被視為不同的流派。

《凍雲篩雪圖》──浦上玉堂

十九世紀，紙本肉筆（手繪），川端康成紀念會（神奈川）

步驟一 從作品表現鑑賞

川端康成「借錢都要買」的文人畫名作

從畫作名稱即可知，浦上玉堂的這幅《凍雲篩雪圖》（見左頁）描繪了冰冷寒冬篩出的細雪，在後山冷冽飛舞的寂寥光景。這是浦上玉堂六十多歲，前往奧羽（今東北地方）旅行時，將看到雪景的實際感受描繪下來的文人畫名作，充分展現日式的情感氛圍。

文人畫的最大特色在於，**將無法以視覺現實呈現出來的描繪對象的本質，以畫作方式表現**。鑑賞者在專注凝視之後，或許就能感受到浦上玉堂心中的那片山水。

全日本第一位獲得諾貝爾文學獎的文豪川端康成（一八九九～一九七二年）買

192

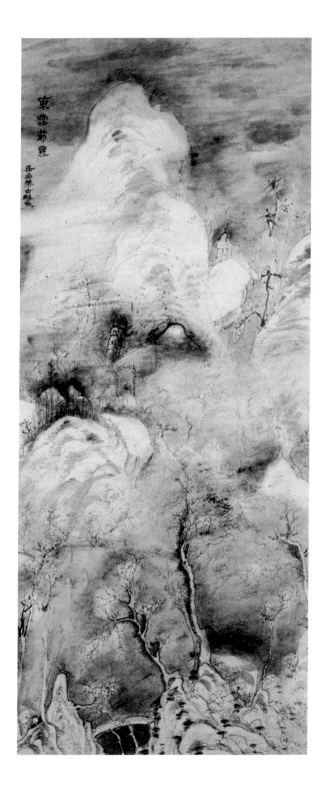

下了這件作品，至今仍收藏在川端康成紀念會裡。川端康成非常喜歡這幅畫，當初甚至還去拜訪持有這幅畫作的主人，親自到對方家中鑑賞了一番。一九四九年時，川端康成在前往京都旅行的途中，得知這幅畫打算出售，便馬上指示太太向銀行借款二十萬日圓。據說還因籌錢不順，迫使川端康成親自前往大阪的朝日報社，另外預借了十萬日圓。

當時還有這麼一段小插曲。在一九四九年那個時代，報社人員的薪資只有一千多日圓。雖然川端康成提出了十萬日圓的天價借款額，但報社認為「只要川端老師願意繼續寫小說，報社就不會有半點損失」，於是馬上允諾借出這筆款項。

據說川端康成便是藉著鑑賞這些逸品，培養審美觀和感性，再將這些感受投入自己的作品中。川端康成曾這樣形容浦上玉堂的作品：「可以在非常近代的孤寂中，感受到古代的靜謐。」（語出《拱橋、時雨、玉響》，講談社文藝文庫）。大家試著將這幅《凍雲篩雪圖》與川端康成的小說名作《雪國》聯想在一起，應該就不難理解兩者間的關聯。我個人也認為，**在川端康成那些經典且足以令人感受到寒冷濕氣的端正文體中，似乎隱約可見浦上玉堂的文人畫風。**

曾誇讚桂離宮（位於京都市）、伊勢神宮（位於三重縣伊勢市）的德國建築師布魯諾・陶特（Bruno Taut）也十分讚賞玉堂，他說：「以我的感覺來說，**這個人正是近代日本誕生的最偉大天才。**因為他必須『為自己』所畫。他就如同在日本美術的天空上，劃出一道光芒的彗星，走在獨自的軌道上。就這點來說，他足以與梵谷媲美。」

此外，被譽為「現代管理學之父」的經營學者彼得・杜拉克，亦收藏了多件浦上玉堂的作品。本書前言也提過，杜拉克是相當知名的日本美術收藏家，**據說他有三分之一的收藏都是文人畫。**

步驟二　從歷史背景鑑賞

自中國傳入，融合日式技法的「南畫」盛行

文人畫源自於中國，泛指學習儒家人文素養的王侯貴族、官僚，以及受領主支配、指導的知識分子所繪製的畫作。換句話說，**文人畫是業餘愛好者基於個人興趣**

所描繪的作品。擁有高度素養的讀書人摒棄世俗、走入純樸的鄉野，在晴耕雨讀的生活中，終日鑽研藝術，這便是最理想的文人樣貌。

中國的文人畫，因為反映出作者的個性，最大特色便是各不相同的自由表現，但到了十四世紀元朝末期，被稱為「南宗畫」的文人畫，開始展現出固定的一貫風格。之後南宗畫從長崎傳入江戶中期的日本，使日本也開始跟著流行文人畫。

日本的文人畫與武士、農民、商人等身分或出身無關，亦不過問職業，即使不在朝廷當官，地方上也有許多文人（即知識分子）存在。

而在繪畫技巧方面，日本的文人畫除了基本的南宗畫之外，同時也融入了中國的北宗畫，甚至連日本本土狩野派、琳派、圓山‧四条派，最後連浮世繪和西洋繪畫技法等也融入其中，形成日本獨樹一格的文人畫風格。

這種日本獨有的文人畫被稱為「南畫」。因為樣式多元，其特色無法一言以蔽之，不過，日本的知識分子多半會把自己的心情或情感投射在作品當中。

當時，日本的知識分子中，也包含了許多低階武士或村民。這點足以說明，江戶後期的日本人，即便身分低微，仍然受過良好的教育。江戶幕府末年，更有許多

分散在全國各地的武士或藩士選擇脫藩[26]，並參加倒幕運動。

浦上玉堂生於一七四五年，原本是備前岡山藩的藩士，三十七歲時，他在岡山藩的支藩鴨方藩擔任要職，是位十分出色的菁英。**他對儒學、醫學和藥學等學術，以及詩作、七弦琴等藝術領域都有濃厚的興趣，儼然就是位知識分子。**

然而，浦上玉堂卻在五十歲時脫藩，捨棄了長期奠定的地位和故鄉。浦上玉堂脫藩後便遊歷各國，在各地與結識的文人交流，隨心所欲地描繪獨創的山水畫。

關於浦上玉堂的作畫方式，曾近距離觀察過他的畫家田能村竹田（一七七七～一八三五年），做了一番有趣的描述。**浦上玉堂經常在酒醉狀態下執筆，他會在酒醒時停下畫筆，然後再次飲酒，接著繼續作畫。**因此，有時會在同一部位看到多次的墨跡重疊。就連《凍雲篩雪圖》的中央，也有因墨跡多次塗布而變黑的特徵。

26　脫藩係指日本江戶時代的武士從藩中脫離而成為浪人的行為。幕府末期，尊王攘夷的思想逐漸興起，由於無法自由活動，有越來越多的武士選擇脫藩，前往江戶和京都與志同道合的人交流，投身政治活動。歷史上有名的脫藩者有長州藩的吉田松陰、土佐藩的坂本龍馬與中岡慎太郎等。

《冨嶽三十六景　神奈川沖浪裏》——葛飾北齋

十九世紀，多色刷木版畫，美國大都會藝術博物館（紐約）

步驟一　從作品表現鑑賞

與《蒙娜麗莎》齊名，全世界最廣為人知的東洋名作

高高揚起，眼看就要吞沒小船的巨浪帶來震撼的視覺效果；白色的浪尖分裂成無數的手指狀，一派波濤洶湧、驚險萬分的場面。而在巨浪的盡頭，只見這幅作品的主角富士山（即畫名中的冨嶽），沉靜地坐鎮在遠方。

這幅《冨嶽三十六景　神奈川沖浪裏》（見第二〇〇～二〇一頁）**將動與靜、近與遠做了戲劇性的對比。** 經過仔細計算的構圖相當生動，讓人再次體認到葛飾北齋（一七六〇～一八四九年，本名中島時太郎）果真是位天才。

葛飾北齋共描繪了三十六幅富士山景，《神奈川沖浪裏》是最受歡迎的一幅，

在國外被暱稱為「Big Wave」或「Great Wave」；更在二〇一七年於倫敦大英博物館舉辦的「葛飾北齋特別展覽」中，被評為與《蒙娜麗莎》齊名的世界名作。

梵谷在寫給弟弟西奧（Theodorus van Gogh）的信中，曾大力誇讚《神奈川沖浪裏》；還有個說法是，梵谷看了這幅畫之後，便畫出《星夜》（De sterrennacht），**天空的渦狀星雲畫風被認為參考並融入了《神奈川沖浪裏》的元素**。此外，法國的音樂家阿希爾・克洛德・德布西（Claude Achille Debussy）也把這件作品的複製畫懸掛在工作室，並寫出了交響曲代表作《海》（La mer）。

這件版畫以白色和藍色為基調，除了使用被稱為本藍（天然藍），給人樸實穩重感的靛藍色之外，還用了江戶後期從歐洲進口，稱為「貝羅藍」的普魯士藍（Prussian Blue）化學顏料。雖然若冲等畫家也用過貝羅藍作畫，北齋卻是第一位在**大眾取向的商業作品上使用貝羅藍的畫家。**這種未曾見過的新奇藍色，的確足以令當時的人們眼界大開。

北齋認為「世間萬物的形狀包羅萬象，但始終不離圓形和三角形兩種基本形狀」，因此他的創作構圖，都是以**圓形和三角形**

《星夜》

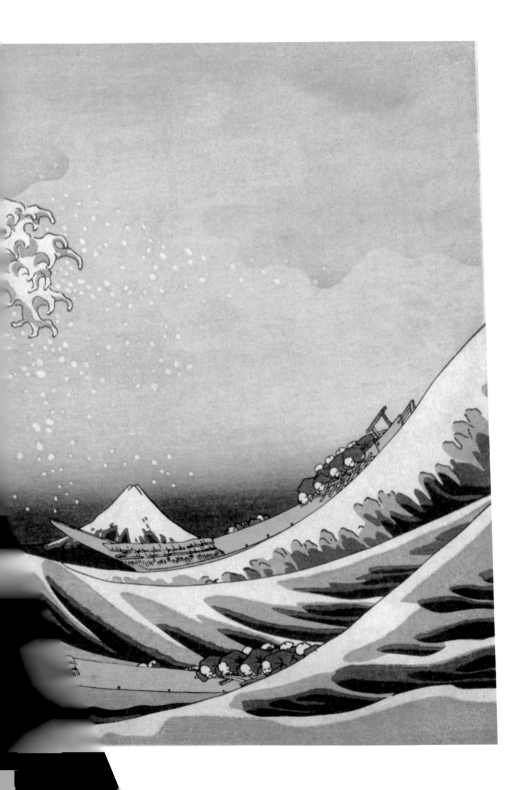

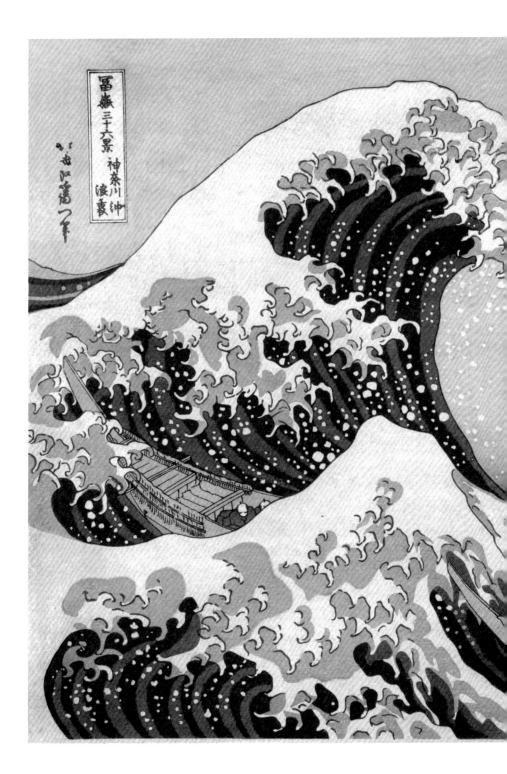

為基礎。有人推測，這幅《神奈川沖浪裏》也是使用當時被稱為「規」的圓規所繪製而成；甚至還有專家分析，這幅畫一共使用了十九個圓形。

據說北齋創作《富嶽三十六景》系列作品時，已年過七十歲。年邁的北齋竟採用當代最先進的顏料和圓規等工具作畫，由此便可證明他是個隨時求新求變的人。

步驟二　從歷史背景鑑賞

以版畫印製量產的浮世繪，便是江戶時代的週刊雜誌

一七六〇年，葛飾北齋出生於本所（今東京都墨田區），十四歲時從事版木雕刻的工作，在過程中他與繪畫有了更多接觸，漸漸對畫師的職業產生憧憬。終於，在他十八歲的時候，投入了當時知名的浮世繪師勝川春章（一七二六～一七九二年）的門下。

然而，學習浮世繪未能滿足北齋的求知欲，於是他瞞著春章，學習了司馬江漢（一七四七～一八一八年）的西洋畫。之後，他有了接觸荷蘭風景畫的機會，並積

極學習相關的繪畫技法。

正是因為如此，北齋的畫作才會讓西洋畫家大為震撼，並在十九世紀中期的巴黎世界博覽會上啟發了印象派。但很少有人知道，北齋本身的創作早已受到西洋美術的影響。

不論是書籍的插畫、役者繪、美人畫、武者繪、春畫，甚至妖怪畫等，北齋對於各式邀稿一概來者不拒，被稱為「森羅萬象的畫師」，他更自稱「繪畫狂人」。

完整彙整其技法的《北齋漫畫》，是葛飾北齋以畫本形式發行的素描畫冊，書中除了人物之外，甚至還收錄了風俗、動植物、妖怪變化等，共計約四千張圖片。

北齋這本企圖把肉眼可見的一切全畫出來的畫本，在傳入歐洲後，成了知名畫家如竇加（Edgar Degas）、羅特列克（Toulouse Lautrec）等人的參考書。

在以八十八歲高壽離開人世之前，北齋直到人生的盡頭，都未曾放下他的畫筆。據說他在即將劃下人生句點前，還感嘆地說：「至少再給我十年。不，再給我五年也行。只要能夠活下來，我就可以畫出真正的圖畫。」

在這裡要補充一下我個人的經驗。前陣子我前往某個會議前，繞去了六本木新

城的森藝術中心畫廊（Mori Arts Center Gallery）欣賞「北齋展」，卻因為看得太過忘我，差點趕不上開會。我的體悟是，**北齋的作品越到晚年越是趨於完美，不論怎麼看都不會膩。**登上高峰之後，逐漸步入衰退的畫家不在少數，北齋卻是個**終生都在持續進化的天才。**

江戶末期，北齋和歌川廣重相繼登場，把江戶的浮世繪推向高峰，但其實浮世繪早在一個世紀之前（十七世紀後半）就開始在江戶流傳。初期的浮世繪是**肉筆畫**（**手繪**）和木版的**單色印刷**（**墨摺繪**）；之後，在墨摺繪上塗布紅色顏料的**丹繪或紅繪**問世，人們開始漸漸嘗試多色印刷；在一七六五～一八〇六年左右，浮世繪終於進化成鮮豔多色印刷的**錦繪**，浮世繪文化就此在江戶大放異彩。

能夠利用木版大量生產的浮世繪，在成為庶民藝術以前，是**江戶時代的商業出版物**。版元（版畫的發行人，就像現在的出版社）委託像北齋那樣的畫師，繪製版下用的墨繪；之後，再由雕師（負責雕刻墨版）和摺師（負責印刷），根據畫師所畫的**版下繪**，以**共同作業**的方式完成浮世繪的量產。

首次印刷大約兩百張左右，倘若銷量不錯，就會再次印刷，重新陳列在商店

裡。在浮世繪中，首次印刷約兩百張的浮世繪版畫稱為「初摺」；再次印刷的版畫則稱「後摺」。由於後摺的版木大多已磨損得相當嚴重，除了銳利的線條消失，色彩被省略或模糊等狀況也很常見，因此，通常都是初摺版畫的價值較高。

浮世繪的「浮世」，是「現代風」、「當代風」的意思。因此描繪的主題大多是那個時代的生活、風俗、流行，**儼然就是專為當時的大眾所設計的週刊雜誌**。在人物畫方面，通常都是以知名的歌舞伎演員、在江戶大受好評的花魁、茶屋的看板娘、受歡迎的相撲力士等人物為主，**相當於現代的藝能畫報（Bromide）**。

在葛飾北齋和歌川廣重的作品中，最受歡迎的風景畫稱為「名所繪」（名勝圖），也等於是觀光客的觀光指南和紀念品。在江戶後期至幕末期間，自從伊勢參拜（編按：協助伊勢神宮將其信仰推廣至日本各地的各種活動）形成風潮後，描繪東海道[27] 等日本各地名勝的名所繪便增加了許多。

27 位於日本本州太平洋側的中部位置。相當於三重縣～茨城縣間的太平洋沿岸地方。

浮世繪之所以誕生，全拜江戶時代持續了兩百六十年以上的太平世界所賜。當時的人思想開放，而這些彩色的版畫更生動地描繪了當代庶民的開朗氣質與社會風俗，可說是太平盛世底下的獨特作品。**而身在和平時代的現代人，自然會對其有更多的投射。**

明治以降的三大要點

❶ 在文明開化的影響下，國外美術大肆傳入日本的同時，創作者也開始深入探索何謂「日本之美」。

❷ 重視「傳統美術」的派系，與另一方推動「西洋化」的派系正式對立。

❸ 各派系在受到國外美術影響的同時，不斷推出風格獨具的「日本畫」創作。

《夜櫻》──橫山大觀

二十世紀，紙本彩色，大倉集古館（東京）

步驟一 從作品表現鑑賞

將橫山大觀推上「國民畫家」寶座的夢幻逸品

橫山大觀（一八六八～一九五八年）是被譽為「國民畫家」的近代日本畫壇巨匠。他曾歷經明治、大正時代，之後更在二戰與戰後動盪的昭和時代中倖存。本節介紹的《夜櫻》（見第二一○～二一一頁），則是他晚年時期的代表作。

照映在篝火上，鮮豔嬌嫩的櫻花和松葉，交織出一幅充滿詩意的絢爛構圖，散發著妙不可言的神祕氛圍。畫面中有著濃厚的色彩、用於月亮的銀箔更帶來了強烈的鮮明感，充滿了日本美術典型的華麗裝飾風格，是相當珍貴的夢幻逸品。

大觀在徹底研究室町時代的大和繪，以及桃山時代的障壁畫之後，繪製了這幅

《夜櫻》，堪稱是傳統日本之美的集大成之作。作品名稱中的「櫻」，正是日本之美的象徵。此外，篝火、松林、月上東山，也全是代表日本的題材。

過去大觀曾以日本的象徵「富士山」為主題，繪製了多達兩千件以上的作品，對大觀而言，富士山、櫻花都是熱愛祖國日本的象徵。換句話說，**大觀具體展現了平安時代傳承至今的日本審美觀**。後世將之譽為「國民畫家」，便是基於這層意義。這幅《夜櫻》，是大觀為了參加一九三〇年在羅馬舉辦的日本美術展而繪製的作品。在羅馬，大觀在設有壁櫥、榻榻米和插花藝術等擺設的空間中介紹日本畫，並以「大觀企畫」的身分在海外大受好評，不光是羅馬，他在柏林、巴黎的展覽同樣十分成功。

基於這些功績，大觀終於在日本畫壇中有了一席之地。之後，他在一九〇七年時，擔任自該年開始推動的文部省美術展覽會（簡稱文展）的審查員。並與畫家下村觀山（一八七三～一九三〇年）、木村武山（一八七六～一九四二年）等人一起振興了由岡倉天心創立，之後卻停止活動的日本美術院。從那之後，大觀便有了更加穩固的地位，成了畫壇中舉足輕重的大人物。

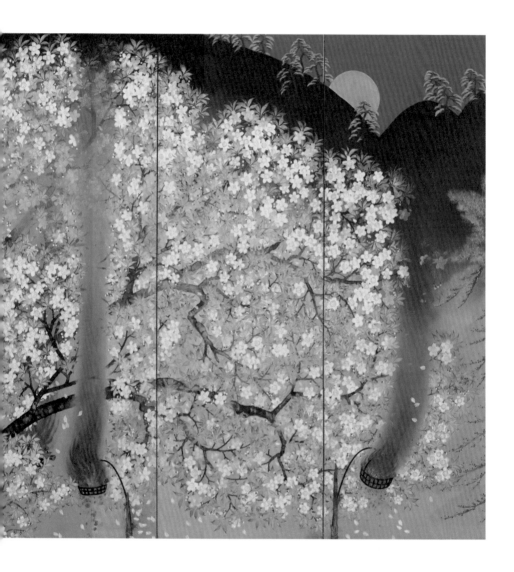

步驟二 從歷史背景鑑賞

明治時期的「日本畫」正式誕生

大觀生於一八六八年，這一年正好是明治元年，也是近代日本的開始。或許只是個巧合，但他就像是專為近代日本而降生似的。

大觀所跟隨的老師，是在他所就讀的東京美術學校（現為東京藝術大學）任職的岡倉天心。第一章曾介紹，岡倉天心是積極復興日本傳統美術的重要人物，曾和費諾羅薩一起排斥在明治初期傳入的西洋美術。

在這樣的薰陶之下，大觀也跟著開始追求傳統的「日本之美」。

然而，天心最終因醜聞而被迫下臺。為此，原本在東京美術學校擔任助教的大觀也隨之離開。之後，大觀參加了天心所創立的日本美術院，積極推動日本畫的近代化。

當時，**大觀所構思出的，是捨棄傳統日本繪畫所重視的描線，企圖透過色彩表現光線和空間，被稱為「朦朧體」的全新畫法。**

朦朧體的名稱就如同其字面上的意思，因為有部分評論家認為「作品朦朧，看

不清楚」，所以才半自嘲地取了這種帶有貶低之意的稱號。這個名稱的由來，就和十九世紀中期以莫內（名作為《印象・日出》）為首，遭評論家毒舌批評「只有單純的印象」的「印象派」類似。

大觀等人的朦朧體，花了很長的時間才得到正面的評價。據說，當時的大觀正陷入人生的谷底，貧困得連餐飯都顧不上。在那樣的困境之中，讓大觀的命運徹底翻轉的，正是前文提到的那場舉辦於羅馬的日本美術展。

擁有政治天賦，逐漸在中央畫壇增強實力的大觀，繼承了天心的遺志，日益活躍，並在一九三七年獲頒第一屆文化勳章。大觀最終成為備受推崇的存在，並在死後經過六十年以上的現在，仍被譽為國民畫家。

被稱為巨匠、權威的大觀，還有嗜酒成痴的一面。從天心那裡繼承了愛國情操的他，喝的當然是日本酒。據說大觀幾乎不碰白米飯，三餐都只是吃菜、喝酒。

更叫人難以置信的是，即便到了晚年，大觀仍然不改天天喝酒的習慣，雖然每天都喝二升三合（大約是三・六公升又五四〇毫升），卻完全沒有危及健康，年過八十仍持續作畫，最終享壽八十九歲。

順道一提，由於這樣的經歷實在太過特殊，據說大觀死後，其大腦現仍被浸泡在保存液裡，存放在東京大學醫學部。

於明治時代大放異彩的橫山大觀，充分結合了西洋技法與日本傳統畫法。那麼，他的作品究竟該如何定位？是否仍可以算得上是日本畫？

實際上，所謂「日本畫」，是指受到明治之後傳入的西洋美術影響，為了對應「西洋畫」所應運而生的專有名詞。因此，嚴格來說，圓山應舉、土佐光起等江戶時代著名畫師所繪製的作品，並不算是「日本畫」。

那麼，究竟什麼樣的作品才算得上是日本畫呢？這個問題很難回答得清楚。

原則上來說，日本畫是「遵循日本的傳統技法、樣式所描繪的毛筆畫。使用礦物顏料等畫具，描繪在絹布或和紙上頭。明治之後則是指相對於油畫等西洋畫的畫作」（語出《大辭林》第三版）。話雖如此，但後來因為受到西方油彩畫的影響，也有許多日本美術作品，採用厚塗重疊顏料、抽象式的描繪方式，已不再侷限於傳統技法的表現。

因此，是不是僅僅因為使用日本畫材繪製，就可以稱之為日本畫？這樣的爭議

至今仍未有定論。

我認為「藝術誕生於一個國家的框架之內」；而框架的形成，也與試圖追趕西方局勢的國家現狀、政治觀點息息相關。日本畫是為了追趕上西洋的腳步，而結合了傳統日本之美所誕生的藝術。而描繪出這種日本畫的偉大創作者，正是國民畫家橫山大觀。

《序之舞》——上村松園

二十世紀，絹本著色，東京藝術大學美術館（東京）

步驟一　從作品表現鑑賞

展現能劇舞蹈瞬間的美人畫

畢生持續以女性敏銳的眼光描繪「美人畫」的上村松園（一八七五～一九四九年）相當了不起。即便在現代畫壇，她仍被譽為「前無古人，後無來者」的天才畫家，同時也是**全日本首位獲頒文化勳章的女性畫家**。她的最高傑作之一便是這幅《序之舞》（見左頁）。

穿著振袖和服的女性，凜然地站立在完全沒有背景的空間裡，跳著能劇當中的橋段「序之舞」；只見她右手掩扇高舉，專注凝視一點的表情，十分嚴肅且莊重。

這件作品的模特兒，是上村松園長男松篁的夫人孚子（TANEKO）。當時，松

216

園已和京都最知名的美髮師文金高島田結為連理。

對於這件作品，松園曾說：「我希望透過這幅畫，表現出潛藏在女性內心深處、不受任何侵犯的堅強意志。沒有半點庸俗，宛如氣質清新的高雅寶石一般，這樣的畫作正是我所渴望的。」

畫中女性的姿態就像把火熱的心深藏在胸膛中似的，專注且毅然地凝視著扇子的前端。儘管以兒媳婦為模特兒，但畫中的女性也許更像是松園本人，只專注於自己所深信的一切，高傲地活在動盪時代裡。

據說松園在其七十四年的生涯當中，除了第二次世界大戰期間之外，一直堅持和服裝扮，對於衣著、髮型也十分拘泥，因此不難想像，畫中模特兒孚子的造型，在作畫的當下，松園會是何等吹毛求疵。

松園在其著作《青眉抄》一書中描述：「這幅畫是我心目中最理想的女性，是我自己最喜歡的『女性姿態』」。**松園心目中最理想的，是高雅、胸懷不受任何事物動搖的堅毅意志，活得坦蕩凜然的女性**。這幅《序之舞》便是在描繪她心目中的理想典範。最為人津津樂道的是，其實松園本身亦是過著這種高雅生活的女性。

步驟一　從歷史背景鑑賞

男尊女卑時代中的倖存者

一八七五年，正是日本剛以近代國家之姿崛起不久的混亂時代，上村松園便是在這樣的背景下出生於京都的茶葉屋。她的父親在她出世的兩個月前辭世，母親仲子獨自一人撫養松園和松園的姊姊。

松園自小就非常喜歡畫畫，小學畢業後，她以十二歲的稚齡，進入才剛在京都開校，同時也是全日本第一間美術學校「京都府畫學校」（現為京都藝術大學）就讀。但入學沒多久，她就因為和校方意見相左，而在隔年辦了退學，並拜鈴木松年（一八四八～一九一八年）為師。

在二十世紀明治時代，**女性以職業畫家為志的想法並不被世間所認同**，不過，母親仲子總是能理解松園，同時也持續給她鼓勵和援助。就在松園十五歲的時候，她在內國勸業博覽會上展出的作品**被英國皇太子收購**，甚至還上了新聞媒體，松園的才能因而開始受到矚目。

除了向鈴木松年學習之外，松園同時也向幸野楳嶺（一八四四～一八九五年，又稱幸野梅嶺）、竹內栖鳳學習繪畫，之後終於確立了個人的畫風，不但作品大受歡迎，名聲也隨之水漲船高。

松園在二十七歲時未婚懷孕，據說對方是她的第一位老師松年。但不知道是否因為松年已經有自己的家庭，或是其他因素，松園並沒有多說。最後，她選擇當個未婚媽媽，忍受著世間的冷嘲熱諷，生下了長男松篁（松篁長大後亦成為畫家，和母親一樣獲頒文化勳章）。

在封建氣息未脫的明治時代裡，**雖然松園一直承受著社會的冷眼看待和背後議論，但她仍然持續忍耐著，繼續描繪美人畫**。在各地的展覽會上，只要她的作品獲得較高的評價，便會激起男性日本畫家對她的嫉妒，甚至還曾發生參展作品遭人塗鴉的慘事。

對於那些對抗嫉妒的戰爭，松園在晚年形容，**「我就如同戰場上浴血奮戰的軍人」**。就算如此，在排斥女性投入社會的保守畫壇中，她仍然屹立不搖地堅持握緊畫筆，靠著這股宛如鋼鐵般的意志，高雅地堅守著自己的道路。

雖然松園終其一生只畫美人畫，她的畫風卻持續不斷地改變。美人畫的主題本身也有各式各樣的變化，例如中國的故事、日本的古典文學、能劇的主角等，或是其他以歷史故事為主題的作品、溫馨的母子像等描繪日常的風俗畫等，各種不同的主題她都積極嘗試。其中，她的另一件名作《焰》，描繪了《源氏物語》中，因為嫉妒心而幻化成生靈的六条御息所，整幅畫充滿著令人震撼的靜謐，如果有機會，請務必好好欣賞一番。

據說松園繪製這些美人畫的靈感，都來自於江戶時代的浮世繪。

「美人畫」這個用語，是在一九四〇～一九五〇年期間，由文部省美術展覽會所制定。然而，未必所有描繪「美麗女性」的作品都算能是美人畫。所謂美人畫，必須是能夠表現出「女性之美」的畫作。不光是流於皮相的美麗，**真實表現出女性內心層面之美的畫作，才可稱得上是真正的美人畫。**

其實，松園所描繪的女性，既不是外表貌美的女性，也不是感性的女人。她們溫柔、高雅、堅毅、沉穩的內心之美，才是松園的真正訴求。

《焰》

日本美術鑑賞的基礎入門

館長陪讀！了解日本人對美的喜好

─ 總在「無意間」感受到的東洋美學意識

由日本人繪製的傳統畫作，或是從中國或西方取經、吸納技法後所創作的作品，大家該如何消化、深入理解呢？若單純以現代的角度解讀，總覺得很難看出日本人特有的美學意識。

基本上，**感受美的心是全世界相通的**。就像我們對維梅爾或梵谷的作品很容易產生美的感受一樣，西洋人也會從若冲或北齋的作品中感受到美。

而在美術創作之外，包括了莫札特、巴赫（Johann Sebastian Bach）、貝多芬（Ludwig van Beethoven）的音樂作品，也成功地跨越了國界、民族甚至時代的屏障，獲得全世界的喜愛。

儘管創作者在成長過程的人文環境，全都會反映在作品上，但**作品本身是獨立**

的，能否從中感受得到美，說穿了，只不過是鑑賞者不同罷了。

日本膠彩畫家千住博曾說過，當自己沉浸在繪畫世界，畫到忘我的時候，有時會恍然驚覺「原來這就是日本文化」，會有一種彷彿生命記憶回溯那樣，遙遠、懷舊、時光倒轉般的感覺（語出《千住博的美術課　繪畫的樂趣》，光文社新書）。

日本人的美學意識就藏在日本人的ＤＮＡ與潛意識裡，總會在那樣的「無意間」顯露出來並深刻感受。

各位過去曾欣賞過的眾多作品中，肯定也透露著日本人的美學意識；即便鑑賞當下不曾刻意尋找，這樣的精神仍會不著痕跡地出現，並讓你在日後的某個時間點「無意間」回想起來。

那麼，所謂日本的美學意識究竟為何？

這個問題雖然很難單憑三言兩語說得清楚，但仍有概略的軌跡可循。我們可從**日本人對「美的喜好」**略知一二。這些喜好彼此間有重疊吻合的部分，自然也會有例外之處，以下分成三項敘述。

對「空間連續性」的喜好

首先，從《源氏物語繪卷》等繪卷可以看出，**日本人認為空間是具有連續性的**。以「吹拔屋台」的繪畫技法為例，日本建築的「內」和「外」十分曖昧的這一點，前文已說明過了，不過，仔細想想，繪卷本身就是描繪「在連續空間裡發展的故事」。就連第二章介紹的《鳥獸人物戲畫》和《信貴山緣起繪卷》也是如此。

此外，從江戶～室町時代初期被大量創作的「洛中洛外圖」（見第一○○頁）裡，也可以看到日本人把空間視為連續的觀點。以下詳細說明。

「洛中洛外圖」描繪京都的名勝和鄉鎮的居民生活，且是以「彷彿派出無人機在京都上空飛行，一邊拍攝街道風景」的全景攝影方式創作。換句話說，**只要創作者想畫，任何一個角落都逃不出他的法眼。**

這究竟是怎麼樣的思維呢？自然也和東西方的文化差異有關。

歐洲各國經常遭受到外敵侵略，為此，人們會先建造城牆，然後在城牆裡建立家園，並安居樂業。**另一方面，東方國家則是用城牆把城堡包圍起來，城堡以外的**

地方卻不設屏障。把住宅集中建造在城外的居住場所，就成了所謂的城鎮。

「洛中洛外圖」的描繪方式便是這樣，全景攝影式的視角，蘊藏著「只要想擴大，不論多遠，都可以不斷拓展延伸」的可能性。實際上，江戶的城鎮就是這樣不斷地擴增，直到形成所謂的八百八町（八百零八條街）為止。

而在俵屋宗達的《風神雷神圖屏風》（見第一七四頁）等作品中，也可以看到空間連續性的概念。在《風神雷神圖屏風》裡，位於左方雷神的太鼓等背景超出了畫面上方的畫法，就是為了表示天空持續延伸到圖畫外面。這也是在告訴我們，日本畫師所描繪的作品中，必然存在著「空間連續性」的概念。

基本上，對日本人來說，用西洋建築的牆壁來區隔空間，難免會給人某種侷促的感覺。或許就是因為如此，日本人才會選擇不建造牆壁，改為利用屏風、隔板或隔扇等活動式隔間，作為臨時性的空間區隔。而那些被繪製在屏風、隔板或隔扇上的繪畫，則於後世成為代表日本美術的作品之一，十分值得玩味。

對「微型」的喜好

從《源氏物語繪卷》中也可以看到日本人的**微型意識**。在吹拔屋台技法之下，畫面中的登場人物，就像**玩具人偶**般微小。

一九八二年，韓國學者李御寧在《日本人的縮小意識》一書中指出，**日本人喜歡把各式各樣的物品裝進小小的世界裡**。的確如此，日本人就是喜歡微型的樹木盆栽、微型庭院的箱庭（庭院式盆景）等微型的世界。

早從古代日本就有這樣的觀念。清少納言在散文集《枕草子》便說過：「不論是什麼，只要小就是美。」由此可見，**自平安時期開始，日本人就很喜歡小巧、可愛的事物**。紙鶴、每年三月三日女兒節的雛人形娃娃、固定以三十一或十七個文字來表現自然景色或情感的和歌與俳句，都是日本人的最愛，足以驗證我們有多麼喜歡縮小的世界。也正是因為如此，日本才能開發出電晶體、隨身聽等輕便易攜帶的產品吧。

再回到美術的話題上，有著迷你雕刻的根付 **28** 也是如此，而狩野永德上杉本的

《洛中洛外圖屏風》，更像是縮小版的京都。此外，《鳥獸人物戲畫》、《信貴山緣起繪卷》、《一遍聖繪》等繪卷，或許也算是「把連續的時間或空間，封閉在繪卷裡」的微型之美。

對「成對」的喜好

長谷川等伯的《松林圖屏風》、俵屋宗達的《風神雷神屏風》，以及尾形光琳的《紅白梅圖屏風》，這三件作品都有一個共同點，即為「主題不是只有一個，而是多個成對並列」。

「兩株不同的松樹」、「風神和雷神」、「老樹和幼樹」，上述元素皆為作品

28 根付就字面意思是帶子的尾端，是日本傳統和服的配套附件，用途是卡在和服腰帶上，掛住下方提物（印籠、菸絲盒、錢袋）並防止提物滑落的末端裝飾物。

中成對的主題。由於屏風本來就是成對的，就結構上來看，畫師們等於是把主題繪製在獨立的扇面上，之後再組合起來變成同一面。日本人的確很喜歡像這樣，把多個物件排列在一起。

最具代表性的就是尾形光琳的《燕子花圖屏風》（見第一七七頁），光琳在屏風上面規律地排列了數十朵燕子花。這不僅僅是美術上的表現形式，更是日本人對於「成對」喜好的證明。與西方的一神論（如基督教與天主教）不同，日本會把神佛併列在一起；文字的使用上也一樣，漢字、假名文字（包括平假名、片假名）與英文字母彼此和諧地出現在頁面上，這是世界上十分罕見的現象。

就像漢字並沒有因為假名文字的發明而遭到廢除那樣，**在日本，即便有全新的美術樣式誕生，也不會特意抹殺過去的樣式。**全新的樣式並不是用以取代舊式，只是在舊式裡再加上新的樣式，然後彼此併列而已。

再以日語的假名文字為例，假名文字始於中國漢字的簡化，**日本美術也是在接納中國美術的同時，逐漸深化自身的日式風格。**

呈現直線形狀的漢字，在進入日本之後，逐漸變化成線條柔和的平假名。這種

演變的過程，就與「豪邁地描繪大自然的唐繪」，在日本逐漸演變成細緻的大和繪」類似，讓中國的男性粗獷變得更加溫柔可人。

就這層意義上來說，**日本美術或許在某些層面上更為偏向女性化**。這也可說是日本人的美學意識之一。

館長陪讀！了解日本美術的創作技法

現實形狀不重要，畫出心象才關鍵

在擁有千年歷史的日本美術當中，最普遍的共同點是，**創作者描繪的是「對象之美」，而不是描繪「美的對象」**。

聽起來好像有點複雜，以下用西洋美術作為對照。以油畫為代表的西洋繪畫，主要是把眼前的對象物忠實畫在畫布上，以「具象表現」為主；**日本則是以經過心靈過濾後的「心象畫」為主**。也就是儘管對象物就在眼前，創作者們仍著重於「把自身所感受到的美描繪出來」。

平安時代前期的歌人紀貫之（八七二～九四五年）在《古今和歌集》（笠間文庫）的開頭寫道：「和歌以人心為種子。」所謂和歌，是**把心靈感受到美的事物當成「種子」，然後透過文字和曲調詠唱出來**。同樣的道理，日本美術也是把人心當

成「種子」，以極富感情的形式表現出美。

東京大學的名譽教授高階秀爾是藝術史學家，他除了研究西洋美術史之外，在日本美術方面也有深厚的造詣。他在著作《欣賞日本美術的眼光》（岩波現代文庫）中，提出以下的敘述。

「在日本美學意識的歷史中，不論對稱、比例、幾何學、黃金比例，或是其他任何方法，似乎都找不到把『美』還原成合理法則的方法。因為所謂的『美』，不是專屬於某種對象的性格，而是存在於感受到美的那個人的心裡。」

簡單來說，當人們感受到難以用言語形容的美時，就會把那種情感描繪成具體的形象，這便是日本人自古以來的做法。

一切可觸動心靈的事物，都能視為美

在日本美術創作者的眼裡，就算欲描繪的對象不具備絕美的外觀也無妨。例如，儘管當下沒有盛開的花朵，只要你覺得散落在河川上的花瓣很美，仍然可以將

之當成描繪的對象。

所謂「對象之美」的「美」，並不只限於「漂亮」或「美麗」。就連可愛、敬畏、悲傷、驚奇、歡笑、憧憬或是憐憫之類的情感也包含其中。

庭院裡長滿青苔的石頭，之所以深受日本人喜愛，也不單只是因為覺得「漂亮」，而是堆疊在青苔上的歲月，充滿無限回憶、觸動心靈的關係。也就是說，日本人把一切「觸動心靈」的事物視為「美」。

心靈被觸動的同時，也證明了自己活在當下，對某些事物有所感覺。或許日本美術自平安時期以來，就是在描繪對生命的感動。

就日本美術的特徵來說，許多作品都可以看到用來表現這類心象的手法。

進一步來說，既然作品描繪的是心象，當然無須太過寫實；又因為心象與從何種角度觀察對象物毫無關係，所以也就不需要利用遠近法或陰影做出立體表現。

因為創作者真正描繪的，是**沒有形體的心**，所以就會出現日本文化權威唐納德・基恩所指出的**「變形」**且**「不規則」**的現象。也有人會用「曖昧」來形容日本美術，但那或許是因為人的心靈總是不斷改變所致。

日本美術建立在「幻想」之上

如果要我用一個關鍵字來形容日本美術的特徵，那就是「幻想」——日本美術就是個編織幻想、創造獨特形象的世界。

所謂幻想的必備條件，便是不同於現實的舞臺設定、超自然存在的不可思議感，以及說故事的魅力。**日本美術的創作者們，也是在嚴酷的現實中，將自己的心投射在眼前的萬事萬物中，試圖描繪出深奧且虛幻的幻想世界。**

作品的表現技法也一樣，不論是從天空往下俯瞰的構圖也好，被金霞或雲彩籠罩的街道也罷，或是只有黑與白的山水畫，全都是創作當下不可能出現的幻想。

大家常說日本美術是**充滿豐富情感的表現**，仔細想想，這番評論的本質不正是指出「日本美術建立在幻想之上」嗎？即便到了現代，吉卜力工作室的宮崎駿、以漫畫《AKIRA》聞名的大友克洋等人，仍持續表現著幻想。

日本美術不應該是老氣、過時、深奧的老學究，讓人覺得有距離且難以掌握。

大家不妨試著以觀賞宮崎駿動畫的心情，輕鬆地鑑賞日本美術。

館長帶逛！獨創不藏私的三種鑑賞法

① 鑑賞「留白之美」

輕鬆鑑賞日本美術，也是有訣竅的。其中一個就是鑑賞「留白之美」。

歐洲的繪畫，從十四世紀的文藝復興到十九世紀的印象派，都是毫不遺留半點空白，忠實地以油彩填滿整個畫面。相較於此，日本的繪畫則從室町時代便開始不斷淬煉，**刻意保留空白**。

留白是日本美術常見的特徵，尤其從中國傳入的水墨畫最為明顯，像長谷川等伯的《松林圖屏風》便有許多留白。觀賞過這幅《松林圖屏風》的人，都能清楚感受到畫中有濃霧存在，由此可知，所謂留白並不單單只是「沒有塗布顏料或水墨」的空白部分，**同時也是能讓鑑賞者自行填滿想像的場所**。

承襲大和繪的土佐派中興之祖土佐光起，在離世前曾寫下《本朝畫法大傳》，

當中就有這麼一句代表性的文字：「如果白紙也成為圖畫的一部分，請用你的心填滿它。」美術評論家岡倉天心也說過類似的話：「刻意不去畫出什麼，任憑想像去完成它。」（語出《茶之本》，講談社學術文庫）。

上述兩位大師不約而同地說明了，留白足以乘載出自內心或想像的心象。既不是還未落筆的「未」，也不是毫無內容的「虛」，而是像禪學中的「無」。因此，所謂「留白」，或許就是在觀賞作品時，宛如空白的投影布幕般，反映出鑑賞者內心的空間。

室町時代初期的猿樂演員與劇作家世阿彌（一三六三～一四四三年），在著作《風姿花傳》中有句名言「秘則為花」，意指保持些許神祕感會更美。這句話就是在說明，不表現出一切，藉此激發鑑賞者想像力的重要性，只要懂得帶有些許神祕，人們就會去積極解謎。換言之，留白或許就是激發鑑賞者興趣的空白資訊。

禪宗在尋求問題解答時，不是查找經典，也不是仰賴師父教導，而是藉由坐禪等修行讓自己頓悟。留白也是一樣的道理，大膽地留下空白，不刻意畫出一切，或許就是為了激勵鑑賞者，欲使其自行思考。

這當中的關鍵在於，不是讓鑑賞者「了解」，而是「察覺」。也就是說，**結局不在作品上頭，而是要求鑑賞者參與其中，藉著想像，完成整件作品。**

此外，留白並不單單只是「什麼都沒畫」。桃山時代經常被用來當成障壁畫背景的金地（於基底材上施以金箔、金粉或金泥），或是狩野永德《唐獅子圖屏風》中的金雲（將雲朵以金色塗滿），也都是「留白」。

下次當大家碰到帶有留白的作品時，請試著思考，**作者企圖在那片空白埋下什麼樣的詩意？自己的內心又浮現出什麼樣的情景？鑑賞自然會變得更有趣。**

②鑑賞「線條表現」

在日本美術當中，「線條」也是鑑賞的樂趣之一。前文曾提過的美國藝術史學者費諾羅薩，曾列舉許多日本美術特徵，其中一項便是「日本美術的勾勒」（意指輪廓線的描繪）。

西洋的自然主義繪畫中並沒有輪廓線。記得在我小的時候，就曾聽過教西洋美

術的老師在課堂上解釋：「這是因為現實的自然中，並沒有輪廓線存在。」

話雖如此，儘管大自然沒有線條的存在，人類還是基於表現主義，於畫作中創造了線條，**而最能享受這種線條表現趣味的，便是日本美術。**

基本上，對於用毛筆沾上墨水、以一氣呵成的氣勢描繪作品的日本美術來說，描線便是靈魂所在。**線條的重要性，與不畫出輪廓線，直接以油彩重疊塗抹描繪對象物的西洋美術完全不同。**

例如，雪舟描繪達摩大師（四八三～五四〇年）以及高徒慧可（四八七～五九三年）前來求法情境的《慧可斷臂圖》，達摩大師全身上下的輪廓線，便像是用麥克筆描繪一般，呈現不可思議的飄浮感。

此外，也請仔細觀察浮世繪畫師喜多川哥麿（一七五三～一八〇六年）《寬政三美人》的輪廓線，世上應該找不到這麼性感的筆觸了。第三章介紹的浦上玉堂，其文人畫的線條足以讓人感受到雪地裡的濕氣；北齋的線條則呈現自由奔放且充滿生動的活力；廣受武將們喜愛的狩野永德，其畫作線條有著幾乎要衝出

《寬政三美人》

《慧可斷臂圖》

畫面般的氣勢；雪舟的線條則能讓人感受到飛快凌厲的簡潔感。

我一向建議前往美術館的人「帶著目的前去看展」。下次各位可以試著告訴自己「今天就專注在線條表現上吧」，屆時當你親臨現場，肯定可以找到充滿個性的各種線條。

慢慢習慣這樣的做法之後，不光是日本美術，你也會更懂得欣賞西洋美術和現代藝術的各種線條。

例如，義大利的前衛藝術家盧齊歐・封塔納（Lucio Fontana），留有許多只用小刀劃破畫布的作品。不懂美術鑑賞的人，或許只會把封塔納用小刀劃破的開口，當成單純的畫布裂痕。但如果能抱著「觀賞線條」的想法訓練自己的眼光，應該就能察覺到，那道用刀子劃出的刀痕，其實是非常銳利且漂亮的線條。

③ 鑑賞「主題的極端性」

請試著比較本書所介紹的兩位競爭對手的作品：狩野永德的《唐獅子圖屏風》

與長谷川等伯的《松林圖屏風》。

兩者同樣都是屏風繪，狩野永德以華麗絢爛的風格，描繪金雲上威風凜凜的唐獅子；等伯則是以簡潔卻又深奧的筆觸描繪松樹林。

兩件都是在同一時代所繪製的作品，彼此卻有這麼大的差異。由此可知，儘管處於相同的時代，**創作主題卻常有極端性的落差**，這也是日本美術的魅力所在。

這種極端性差異的原點在於，第一章所提到的，**裝飾性強烈且生動的繩文美術，與簡潔且沉穩的彌生美術之間並不同調。**

哲學家谷川徹三（一八九五～一九八九年）在其著作《繩文的原型和彌生的原型》（岩波書店）中，將兩者定位為日本美術中的兩種原型。

此外，身兼哲學家與前京都藝術大學名譽教授兩種身分的梅原猛（一九二五～二○一九年），也曾在著作《何謂日本》（NHK BOOK）中表示「日本文化是由繩文文化和彌生文化之間的對立衝突所激盪、融合而成」。美術史家，同時也是明治學院大學教授的山下裕二，亦在著作《驚人的日本美術》（國際集英社）中，引用谷川徹三的著作，說明日本美術有「繩文～永德～東照宮～明治工藝」和「彌生～

桂離宮～利休～柳宗悅[29]」兩種路線。

由此看來，日本美術就是在兩條路線的影響之下，經常出現兩種極端的表現。

最容易看出明顯差異的代表性作品，便是日光東照宮這類充滿奢華裝飾的建築，以及京都桂離宮那種素雅簡樸的建物。

簡單來說，耀眼且非比尋常的美術，和優雅的日常可同時並列存在。日本人大多喜歡簡約的事物，但在另一方面，日本人也非常迷戀極具裝飾性的事物。

此外，也有巧妙融合兩種系統的作品。尾形光琳的《燕子花圖屏風》（見第一七七頁）就是最佳例子。

儘管作品本身是全面貼滿金箔的華麗障壁畫，上頭描繪的卻只有乍看之下難以分辨各株距離的燕子花。這件《燕子花圖屏風》排除一切多餘的事物，善用「金色留白」，在具備繩文美術特徵的同時，也蘊藏著彌生美術的沉穩風格。

不斷添加、盡可能「加好加滿」的繩文美術，以及盡力排除多餘事物的「減法式」彌生美術。只要先掌握這兩種美術潮流的觀念，鑑賞日本美術時就會有更多的體悟。

例如，「這件作品好像有點過度裝飾了，應該是出自繩文系統吧？」像這樣推測即是鑑賞的樂趣所在。

從這個觀點來看，被稱為近代風潮的**伊藤若冲和曾我蕭白**等「奇想系譜」的畫家，顯然屬於**繩文美術**。而在現代美術方面，擅長以滿版的水玉（圓點）鋪疊空間的**草間彌生**也可歸類為繩文美術。

29
柳宗悅（一八八九～一九六一年）為日本昭和時代發起民藝運動的思想家、美術史家、宗教哲學者。畢生推廣生活中民藝品的實用價值，提倡「用之美」，並致力於介紹日本北海道、東北、沖繩、甚至臺灣等地的在地工藝。

館長帶逛！日本美術的鑑賞入門

從日常中養成鑑賞的習慣

整本書讀到這裡，大家應該已經差不多掌握日本美術鑑賞的基礎了吧？

在本章的最後，將為各位統整鑑賞日本美術的入門知識與實際做法。

就和西洋美術一樣，觀賞日本美術的時候，**如果在完全沒有基礎知識的情況下踏進美術館，很容易就會覺得無聊**（若冲等「奇想系譜」充滿個性且容易理解的作品則是例外）。也就是說，最基本的知識仍是必須的。不過，各位若是從頭閱讀到此處，應該早已具備基礎知識了。

面對西洋美術時，必須預先了解基督教知識和西洋歷史。基於這樣的前提，本書已概略替大家介紹了佛教和日本史的相關知識。其中關於歷史，大約只要有國中程度即可；佛教的知識也要求不多，說得極端一點，只要大抵知道「在世時心存善

念、多做好事，阿彌陀如來就會在人們臨終時前來迎接」這種粗略程度就夠。

比起這些基礎知識，**更重要的是「隨時養成鑑賞習慣」**。剛開始可以先試著上網搜尋日本美術的介紹網站。本書提及了不少日本畫家與作品，如果有感興趣的，還請試著搜尋觀賞一番。或是一邊透過網路瀏覽，一邊擴大搜尋相關作品、影響該畫家的人或是被該畫家影響的人。

例如，如果你對圓山應舉很感興趣，請同時蒐羅對應舉造成影響的沈南蘋，以及應舉的徒弟長澤蘆雪的作品。如此一來，就**可以看到應舉繼承了什麼，又有什麼被他改變了**。若還是無法滿足好奇心，也建議到圖書館出借畫冊，仔細觀賞一番。

在這之後，你就能慢慢培養出習慣，隨時隨地訓練自己鑑賞日本美術的眼光。

親炙真跡才是最佳鑑賞法

培養了鑑賞的眼光後，最大力推薦的做法當然是親自走一趟美術館，親眼觀賞那些作品。

真品所帶來的感受，與網頁圖片、美術畫冊等大不相同。站在作品面前，親鑑

唯有岩繪具才能創造出的獨特筆觸，以及印刷所無法呈現的色彩與存在感，這些全

是電腦螢幕或平面照片所無法達成的體驗。

尤其是若冲《動植綵繪》這類絹本著色作品，請務必比較照片和真品之間的感

受差異。絹地染上岩繪具的美感，若沒能近距離仔細觀賞，是絕對感受不到的。

過去，我曾在某個展覽會上，看到一名婦人**拿著雙筒望遠鏡觀賞若冲的作品，**

當下不禁佩服不已：「未免太專業了！」的確，若是那麼做的話，確實可以清楚觀

察描繪在絹地上的筆觸與美感**（或是拿放大鏡觀察也可以）**，**如此就能體驗到日本**

美術所著重的「微型之美」。

此外，親炙真品時，常常會被作品的尺寸嚇到，不是比想像中大，就是比想像

中小（西洋美術作品的狀況通常是後者）。這是因為在畫冊裡，作品都是以相同的

尺寸排列著，**但實際的真品，往往要比想像來得更巨大，有些則是出乎意料地小。**

如果真品比想像來得更大，就試著去感受畫作的磅礡氣勢；若尺寸比想像中小，就

仔細觀察畫作的細膩筆觸。

「國寶」未必隨時都看得到，若有展出務必前往

話雖如此，除了預先公告展出的特別企畫展之外，許多作品未必都是常態展示。例如，就算你想觀賞日本國寶《源氏物語繪卷》的真品，而親自前往位於東京世田谷的五島美術館，仍可能因為館方沒有安排公開展出而撲空。

日本美術，尤其是繪畫，由於年代久遠，劣化嚴重；國寶或是重要文化財等級的作品，都有著嚴格規定的公開展示期。

換句話說，「國寶」或「重要文化財」只有展出的那段時間可供觀賞，至於下次展出是什麼時候，根本沒人知道。因此，我強烈建議，**請務必把握國寶或重要文化財的展出期間前往觀賞。**

除了國寶與重要文化財之外，大多數的作品都是以常設展的方式，在規定的期間內，以輪替的形式公開展出。這樣的作品自然比較容易看得到。其公開展出時期，可透過網路等方式查詢，只要在出發之前事先調查清楚即可。

不必過分拘泥於國寶、重要文化財

既然談到了國寶和重要文化財，順道向大家說明其由來與鑑賞時的注意事項。

本書在介紹各件作品時，已根據日本《文化財保護法》的規定，附加了「國寶」的字樣。「國寶」是由位於文化廳內的「文化審議會」的「文化財分科會」負責指定。具有歷史價值的繪畫作品，皆由其中的第一專門調查會「繪畫雕刻委員會」管制，該單位會將「應由國家保護的文化財」指定為重要文化財；如果其中的作品，在美術、史料方面皆具有十分出色的表現，就會被指定為國寶。

截至目前為止（二〇一九年），全日本被指定為國寶的美術工藝品共計有八百九十件，其中有一百六十一件為繪畫；其餘則包含雕刻、書跡、典籍、古文書、考古資料等。

但大家完全不需要有「既然這件作品被指定為國寶，肯定相當出色」，這種先入為主的觀念。當然，就像前面所說的，國寶等作品的公開展出期間很短，還請務必前往觀賞，不過，國寶之所以被選為國寶，**不單單只有美術價值，同時更有極高**

的史料價值。

每個人都有各自的喜好。不了解高評價作品的好壞，並不代表鑑賞者的眼光不夠好。例如，有人喜歡鎌倉時代看來簡樸莊嚴的「來迎圖」（見第六十三頁）；也有美術專家誠實地說，自己就是不喜歡雪舟的作品。

對繪畫的喜好，每個人各不相同，不需要在意他人的評價，只要尋找自己真心喜歡的作品就好。要怎麼鑑賞那件作品，完全是個人自由。

還請各位不受限於國寶、重要文化財等來頭，坦率地享受日本美術。

特別企畫展的觀賞建議

相較於常設展，更受歡迎的特別企畫展往往人潮擁擠，而且需要長時間的等待，很難讓人專心鑑賞。若不想人擠人，還請各位利用展覽剛開始時，或是展覽期間的平日白天或假日傍晚以後，這些人潮較少的時段前往觀賞。

我在前一本著作《東京藝大美術館館長教你西洋美術鑑賞術》曾提到，**看展時若**

時間不夠（或不知從何處開始），其實不需要把所有的作品全部看過一遍。事先透過官方網站等，查出關鍵作品後，再以那些關鍵作品為主，採取「五件集中」的方式鑑賞即可。也就是說，建議以五件作品作為重點鑑賞。

其實，**展覽會最擁擠的地方都在入口附近**。由於才剛入場，不少人會站在那裡，以最認真且熱切的目光，熱情拜讀主辦者的問候文章（包含辦展目的與感謝名單等）。其實，這些問候文章大多會同步刊載於官方網站上，只要事先閱讀，就可快速通過入口，把握時間欣賞你心目中最重要的五件作品。

前幾天，我去參觀的「北齋展」也是如此。該展覽是從他初期年輕時期開始，依照時間序列的方式展出北齋的作品，當時有許多人都擠在入口附近的「年輕時期」，幾乎到了寸步難行的地步。然而，如同前文提過的，**北齋的作品越到晚年越是出色**，但他最晚年的展出空間卻沒什麼人潮。看樣子，**很多人在來到此處前就已筋疲力盡**，自然無法欣賞北齋晚年時期才有的獨特魅力。

老實說，除了部分例外的情況，即便是再怎麼出名的畫家，他們被稱為傑作的作品，通常都只占其畫家生涯的一部分。**成長過程的作品，可以等觀賞過傑作之後**

再回頭慢慢欣賞，光是在企畫展中關注其尚未成熟的普通作品是沒有用的。為此，我才建議大家「五件集中」。各位可從印在宣傳海報上的作品挑選，這些作品可能是策展人花了好幾年的時間，和收藏該作品的美術館交涉、斡旋，好不容易才取得展出許可，可說是重中之重、難得一見。

決定好要集中鑑賞哪五件作品後，你就有更從容的時間細細品味。可從遠處觀看，也可全數瀏覽後先休息一下，再回頭反覆觀看。又或者是趁人潮稍歇的空檔，走近作品仔細端詳。總之，**你得設法讓自己徹底沉浸其中**。光是改變鑑賞方式，就可找出過去未曾察覺的細節，從中獲得全新的靈感，讓想像力變得更加豐富。

如果你無法事先確認有哪些關鍵作品值得細看，就**先環繞展場一圈，稍微掌握全局**之後，在逛第二圈或第三圈時，仔細觀賞那些令你留下印象的作品即可。

倘若大家還不習慣日本美術，請務必以關鍵作品為主。與其看遍展覽中的所有作品，**五件集中的方式更能讓自己深入理解日本美術**。

在最初的存放空間內，親鑑真品的無上幸福

欣賞日本美術時，最享受、最奢侈的鑑賞法，便是在原本裝飾著該作品的場所（**即最初的存放空間**）**觀賞真跡**。這種「原地展出」的情況並不常見，唯有京都的部分地方（大多是寺院）會在固定期間，將畫師創作的隔扇繪等障壁畫，以特別公開的方式展出。

例如，前往京都的養源院，就可在最原始的狀態下，欣賞俵屋宗達的杉戶繪（繪於杉木窗板上的繪畫）《白象圖》，以及隔扇繪《松圖》、《楓圖》等。

此外，最初藏於京都大德寺聚光院的狩野永德作品《四季花鳥圖》（見第四十九頁），過去曾被送往巴黎羅浮宮，用以交換《蒙娜麗莎》來日本展出。這件作品有時也會從京都國立博物館被送回聚光院，以最初的原始姿態進行一般公開展示。

《白象圖》

大德寺聚光院是茶道宗師千利休親自挑選的菩提寺，同時也是茶道三千家的墓地。在那裡可以看到狩野永德創作的隔扇繪被擺設在塌塌米上，就和過去深受織田信長和豐臣秀吉喜愛的狀態一模一樣。**能看到歷史中的美好場景重現眼前，可說是十分幸福的事。**

如同第一章提過的，日本美術就存在於人們的生活之中。比起隔著美術館的玻璃櫥窗觀賞，**在自然光線下，以隔扇形式存在的原始樣貌，可說是該作品最美麗的狀態。**最近，有越來越多的美術館開始盡可能以趨近於原始樣貌的狀態，或是更具臨場感的方式呈現展品。

例如，東京國立博物館在二○一九年一月公開展出長谷川等伯的《松林圖屏風》時，就以最新的技術，製作出與真品無二致的高精細複製品。參觀者可在沒有玻璃櫥窗的情況下，坐在塌塌米上仔細觀賞屏風，以最自然、最原汁原味的形式鑑賞。甚至，該展覽更透過投影映射的方式，重現出早晨乃至月亮升起的夜景。

透過這些別出心裁的高科技展示方式，肯定能讓鑑賞者更容易進入日本美術的世界。

國家圖書館出版品預行編目（CIP）資料

東京藝大美術館長教你日本美術鑑賞術：一窺東洋美學
堂奧的基礎入門／秋元雄史著；羅淑慧譯. -- 初版
--新北市：方舟文化出版：遠足文化發行，2020.05
256面；14.8×21公分. --（生活方舟：0ALF0029）
譯自：一目置かれる知的教養 日本美術鑑賞
ISBN 978-986-98819-1-3
1. 藝術設計　2. 繪畫欣賞　3. 美術史　4. 日本

946.109　　　　　　　　　　　　　　　　109003029

生活方舟 0029

東京藝大美術館長教你日本美術鑑賞術
一窺東洋美學堂奧的基礎入門

作　　者　秋元雄史
譯　　者　羅淑慧
封面設計　職日設計
內頁設計　王信中
主　　編　李志煌
行銷總監　張惠卿｜一方青國際出版公司
總 編 輯　林淑雯

內文圖片來源　達志影像授權提供

讀書共和國出版集團
社長　郭重興
發行人兼出版總監　曾大福
業務平臺總經理　李雪麗
業務平臺副總經理　李復民
實體通路經理　林詩富
網路暨海外通路協理　張鑫峰
特販通路協理　陳綺瑩
印務　黃禮賢、李孟儒

出 版 者　方舟文化／遠足文化事業股份有限公司
發　　行　遠足文化事業股份有限公司
　　　　　231 新北市新店區民權路108-2號9樓
　　　　　電話：（02）2218-1417　　傳真：（02）8667-1851
　　　　　劃撥帳號：19504465　　戶名：遠足文化事業股份有限公司
　　　　　客服專線：0800-221-029　E-MAIL：service@bookrep.com.tw
網　　站　www.bookrep.com.tw
印　　製　通南彩印股份有限公司　　電話：（02）2221-3532
法律顧問　華洋法律事務所　蘇文生律師
定　　價　450元
初版一刷　2020年 5月

特別聲明：有關本書中的言論內容，不代表本公司／出版集團之立場與意見，
文責由作者自行承擔

方舟文化官方網站

方舟文化讀者回函

缺頁或裝訂錯誤請寄回本社更換。
歡迎團體訂購，另有優惠，請洽業務部（02）2218-1417 #1121、#1124
有著作權　·侵害必究